男子插畫姿勢集

快速學

Boy Charact

重出自然不做作的男孩角色

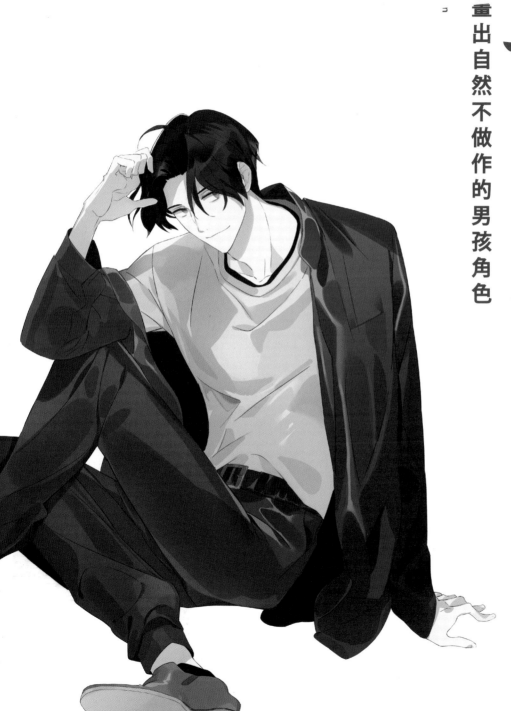

U0050213

王子系
偶像
みみみかん

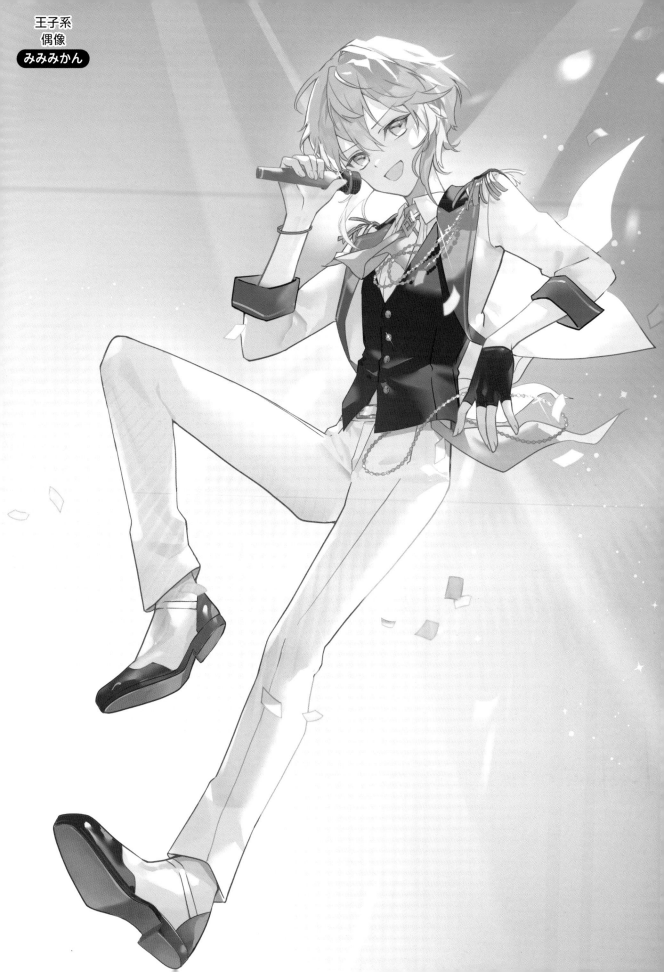

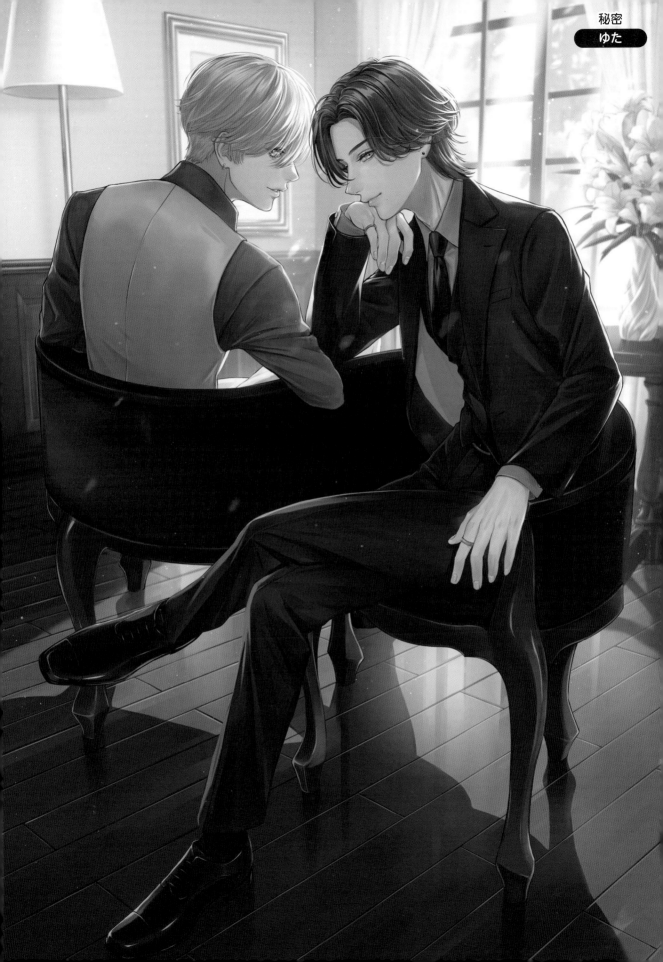

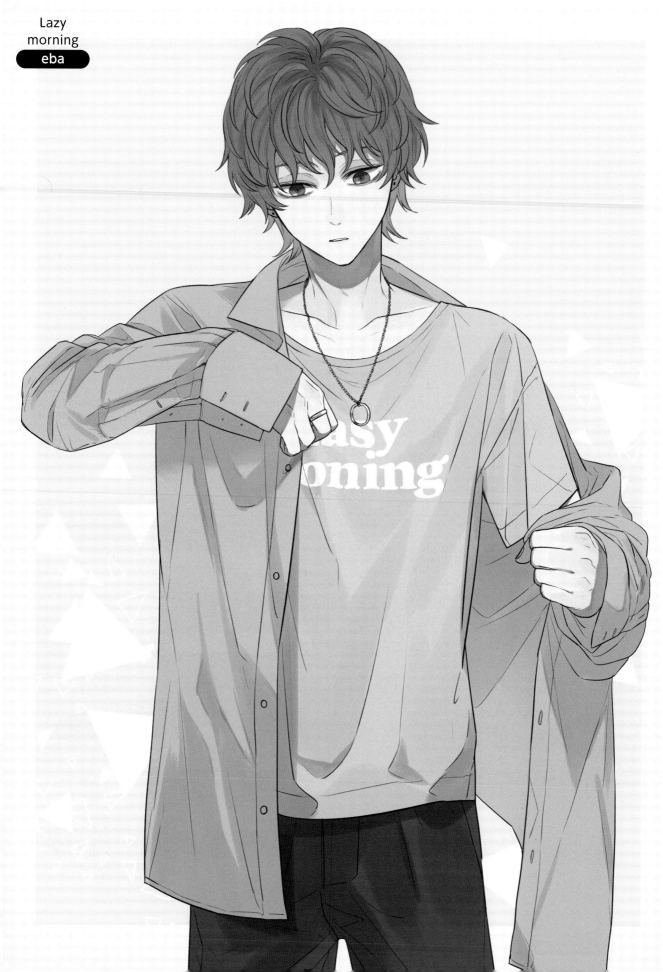

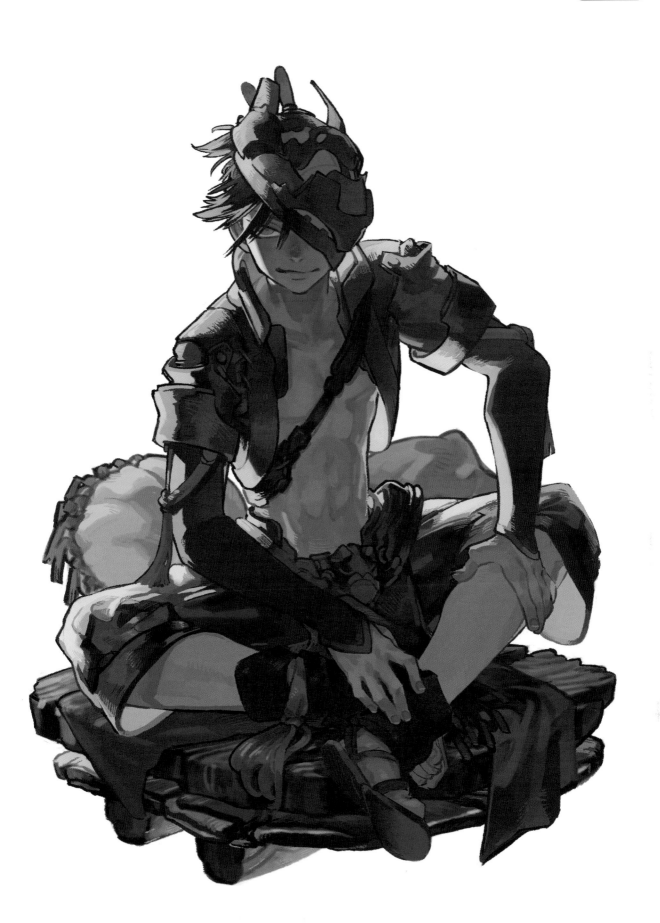

活用姿勢素體的 插畫創作過程

Illustrator：佐久間

這裡將介紹活用本書所收錄的姿勢素體，並實際描繪出插畫的工序過程。要描繪出一名具有魅力的男孩，要留意什麼部分才好？ 服裝、髮型及用色該怎麼處理……？ 我們來參考一下專業插畫家的技巧吧。

01 挑選想要描繪的姿勢

本書刊載了約 250 張的男孩人物角色姿勢擷圖。挑選出您喜歡的姿勢，並從本書附贈的雲端檔案裡找出姿勢的線圖吧。在這裡，是從「形形色色的工作」當中，挑選出了偶像的姿勢。

0303_21m (P128)

02 描繪靈感草圖

一邊看著姿勢素體，一邊讓人物角色的形象擴展開起來。建議可以邊打草稿，邊將性格及容貌方面的靈感記錄在周圍。這次我決定要描繪一名很開朗活潑的黃君，以及一名感覺很正經很沉穩的藍君。

● 佐久間的意見 ●

「一名偶像在進行活動時，我覺得都會有各自擔當的形象色。我一開始是讓顏色在腦海中浮現出來後，再去決定角色的性格與容貌。最後藉由調整改變制服的緞帶，表現出每一個人的個性。」

形象色「黃色」
・看起來開朗有精神，很活潑
・會很積極地做粉絲服務

・緞帶的綁法有經過調整改變，好讓其玩心展現出來

形象色「藍色」
・看起來很正經老實
・笑時是用微笑的那一型

・領帶是「短領帶」以避免顯得過於成熟

03 上墨線&上底色

在線稿圖層進行上墨線，並按照肌膚、頭髮、眼眸、制服……等等各個部位建立塗色圖層並將底色塗上去。這次使用的軟體是『CLIP STUDIO PAINT』。將線稿圖層設定為「參照圖層」，並使用填充工具的「參照其他圖層」，就能夠很簡單地按照各個部位進行區別上色。

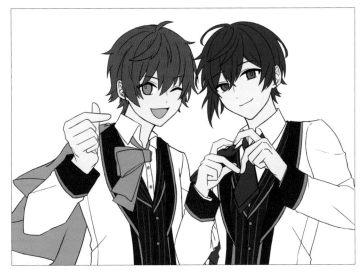

● 佐久間的意見

「這次我是想要讓黃君與藍君呈現出對等（相同年齡）。因為我覺得要是挑選過於鮮明的黃色，會給人一種很年幼的印象，所以黃色我是選擇了稍微沉穩一點的色調。
黃君的頭髮顏色則是從調色板色環中的黃色～橘色這一帶來挑選的，並且避免讓紅色調變得過於強烈，以呈現出與形象色之間的統一感。」

04 陰影表現&細部上色

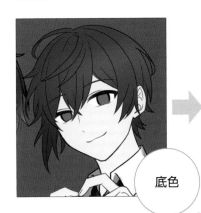

底色

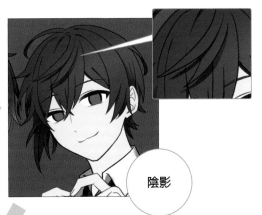

陰影

替底色部分加上陰影與高光（光線）的描寫。一開始我會用「底色」「陰影」以及「高光」這3種圖層簡單地進行上色，但要是我有「想要讓上色呈現出更多的厚實感」的感覺時，我就會在底色圖層與陰影圖層之間新增一層新圖層，然後加上一些細微的上色來增加資訊量。

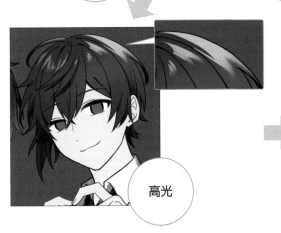

高光

+α

以下是眼眸的描寫步驟：

1 新增一個新圖層，然後描繪出眼眸上
　半部的陰影與瞳孔。

2 疊上新圖層，將混合模式設定為「覆
　蓋」，並把眼眸下半部的高光與色調
　追加上去。

3 疊上新圖層，將混合模式設定為「色
　彩增值」，並描繪出眼臉的陰影。

4 在「色彩增值」圖層的上面疊上一層
　新圖層，並把一些細微的高光及色調
　追加上去。

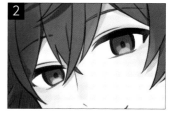

05 加上背景完成畫作

描繪出一個以演唱會舞台為構想的背景，然後邊調整
色調，邊讓背景跟人物融為一體。在人物圖層底下新
增一層新圖層，以避免人物埋沒在背景裡。最後使用
白色以噴槍將人物周圍進行微微的模糊處理，就能夠
讓目光往人物身上集中。

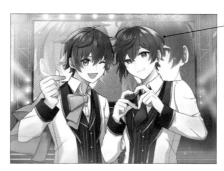

將角色周邊進行
模糊處理

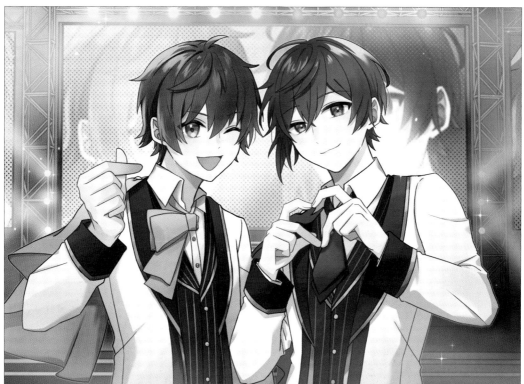

活用姿勢素體 體會男孩人物角色的描繪樂趣！

平常總是又帥又酷的男孩，
在可以交心的朋友面前卻露出整個人放鬆的模樣。
平常總是走路抬頭挺胸的認真系男子，
休假日卻用一種有點邋遢的打扮在度過……
男孩角色那種不裝腔作勢的自然模樣，
有著一種有別於招牌帥氣姿勢的魅力。
真希望自己也可以自由自在地畫出
動作自然的男孩角色姿勢與場面呢。

不過，要描繪出那種很放鬆、很自然的姿勢，
不經過反覆的練習，是很難做到的。
或許有時也會因為畫出來給人的印象像機器人一樣僵硬，
而令自己很沮喪。

因此，本書以自然不做作的姿勢為中心，
收集了各式各樣的男孩角色姿勢。
從不擺架子很放鬆的姿勢，
一直到學園生活、形形色色的工作及用餐場面……
共收錄了約 250 組可自由透寫的姿勢素體。
並藉此輔助各位創作者們在描繪人物角色方面
最困難的「人物素描」這個部分。

要是過度拘泥於要全部從零開始描繪出來，
有時會很難完成一幅作品，
而使得描繪的樂趣離自己越來越遠。
請試著一開始先進行透寫或是臨摹，
然後加上衣服與髮型，並完成一幅插畫。
請您試著感受將自己心裡所描繪的人物角色
化為具體形體的樂趣。

如果體會了描繪的樂趣，
應該就會湧起「我還想要繼續畫！」
「我想要變得更會畫畫！」這種心情才對。
如此一來，相信畫畫就不會是一條「辛苦的道路」
而是會變成「令人興奮期待的一刻」了吧。

Boy Character Pose Collection

男子插畫姿勢集

快速學會如何畫出自然不做作的男孩角色

目次

序章　男孩角色的基本描繪訣竅

第1章　基本的男孩姿勢 … 045

男孩角色的基本描繪訣竅

掌握男孩的體型特徵

要將男孩人物角色描繪得很有魅力，掌握體態的特徵是很重要的。
我們從正面依序來看看有什麼特徵吧。

全身上下的分配比例

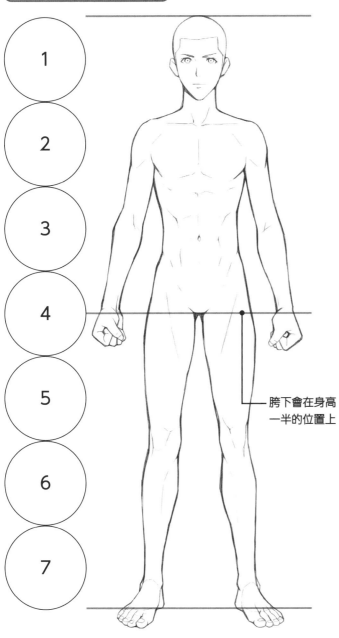

1
2
3
4
5
6
7

跨下會在身高
一半的位置上

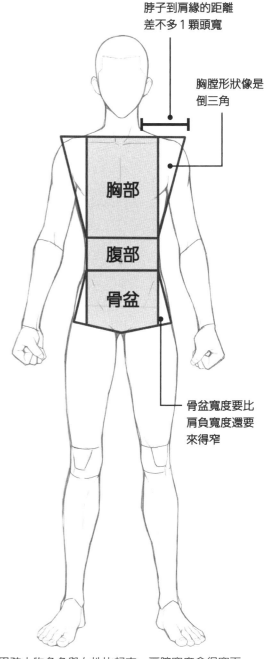

脖子到肩緣的距離
差不多 1 顆頭寬

胸膛形狀像是
倒三角

胸部

腹部

骨盆

骨盆寬度要比
肩負寬度還要
來得窄

漫畫・動畫中登場的男孩人物角色，主流比例是
7～8頭身（身高有7顆頭～8顆頭長）。只要
記住跨下會在身高一半的位置，要捕捉並描繪全
身上下的分配比例時，就會變得很容易。

男孩人物角色與女性比起來，肩膀寬度會很寬而
且會很結實。胸膛記得要以倒三角的感覺抓出形
體。

軀幹的描繪訣竅

軀幹描繪時要分成「胸部」「腹部」「骨盆」三個部分並且捕捉出形體。大小的比例從上而下記得要是「大·小·中」。

由於胸部與骨盆裡都有體積大的骨頭，即使扭動身體，形狀也不會有太大的變化。當扭動身體時，只有脊椎穿過的腹部部分產生變形。

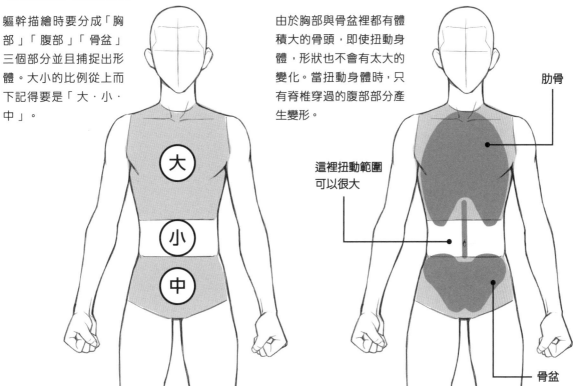

肋骨

這裡扭動範圍可以很大

骨盆

彎曲或扭轉身體時，肚子的其中一側會收縮起來，另一側則是會延展開來。這個描寫在描繪動作自然的姿勢時，是一個很重要的重點。

骨盆是與腳接續的部分，因此體積意外地龐大的。記得要留意，不要把骨盆描繪得太小。

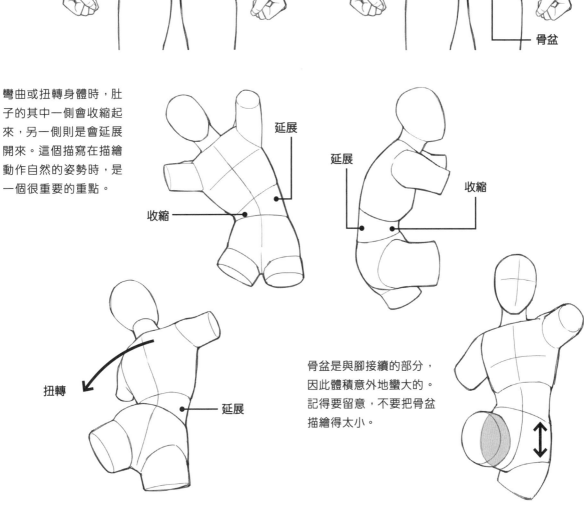

延展

收縮

延展

收縮

扭轉

延展

男生風格要用背肌來呈現

要描繪正面的軀體時，背肌（背部的肌肉）出乎意外地很重要。與女生相
比之下，男生的肌肉很發達，可以在肩膀及腋下看到背部的肌肉群。因此
精確地描繪出背肌，會是呈現男生角色風格的重點所在。

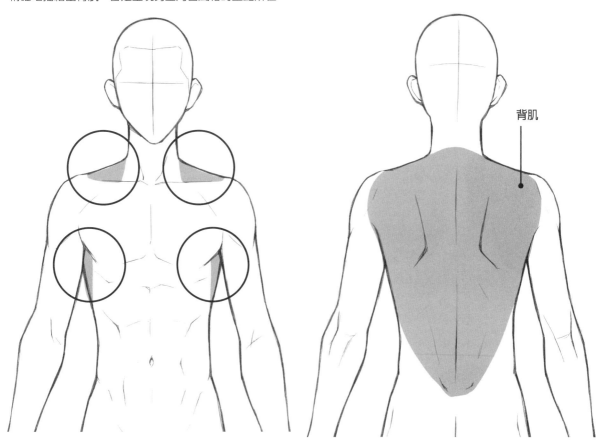

背肌

這是想要表現出男生風格，
卻只強調了正面胸部肌肉的
範例。看起來會很胖或是很
女性化。
胸比起增加胸部的份量，更
重要的是要記得先確認背肌
有沒有確實描繪出來。

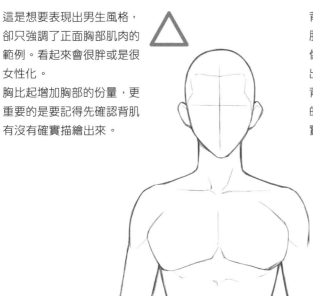

背肌也會呈現在穿上衣
服後的外觀上。要描繪
像西裝這種很容易展現
出身體線條的服裝時，
背肌的描寫就會有很大
的作用，因此記得要確
實掌握住。

背肌的線條
會呈現在這裡

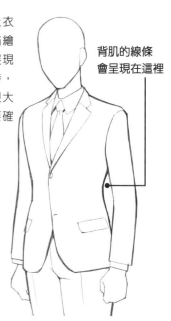

若是將背肌描繪得很少，就會是一名身材纖瘦的男生角色；而將背肌描繪得很確實時，就
會是一名身材很健壯的男生角色。配合自己想要呈現的人物角色去調節背肌的分量吧。

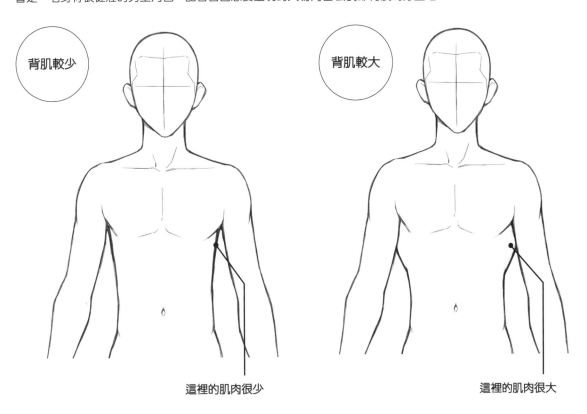

背肌較少

背肌較大

這裡的肌肉很少

這裡的肌肉很大

用肩膀寬度來進行體格的區別描繪

肩膀寬度也是男生角色一個很重要的區別描繪重點。脖子到肩緣的長度以一顆頭寬為基
準的話，畫得比較窄就會給人一種身材很纖瘦的印象，而畫得比較寬就會給人一種很
健壯的印象。

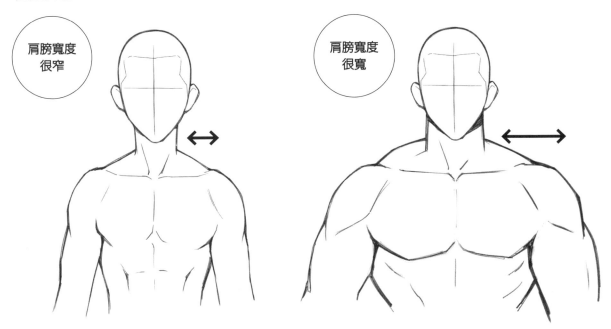

肩膀寬度
很窄

肩膀寬度
很寬

側面模樣的描繪訣竅

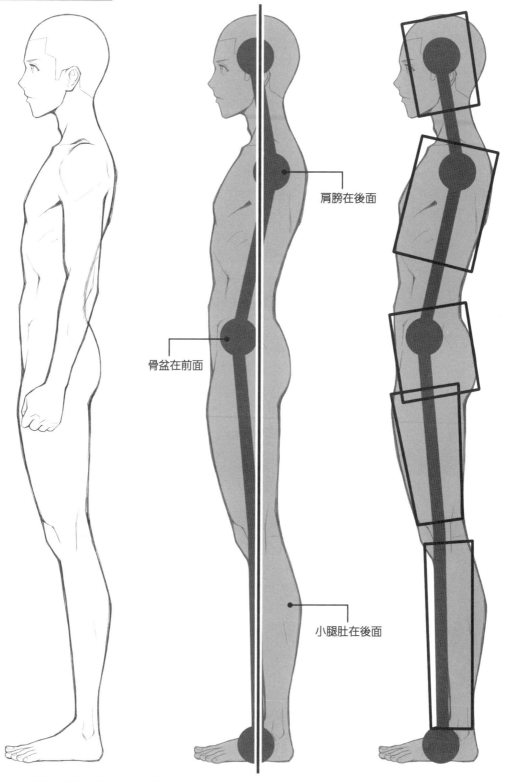

肩膀在後面

骨盆在前面

小腿肚在後面

從側面看過去的人物角色描繪訣竅，就是不要把身體描繪成縱向一直線。因為肩膀比頭部還要後面，骨盆要在肩膀前面，小腿肚要在後面⋯⋯這種非一直線的律動感。

這是用區塊捕捉出頭部、胸部、骨盆、腿部的範例。區塊並不是排列成縱向一直線，而是交互傾斜的。

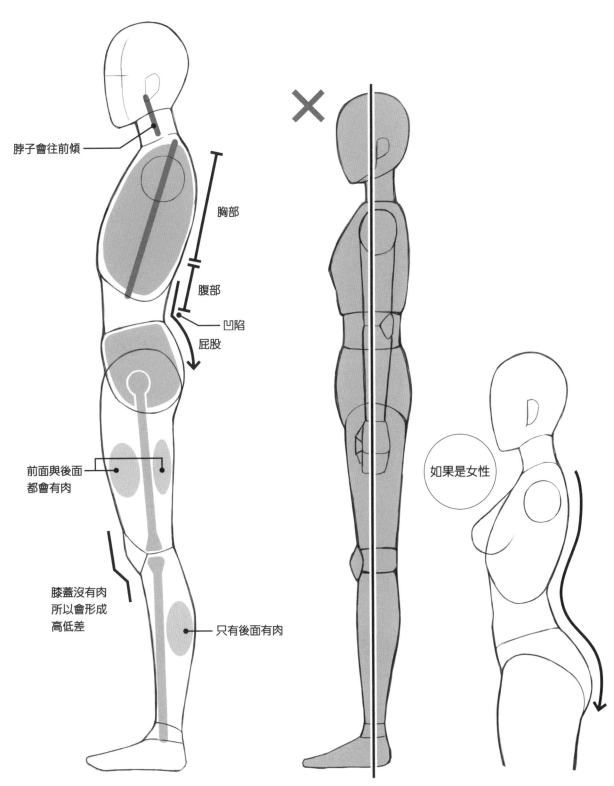

脖子會往前傾

胸部

腹部

凹陷

屁股

前面與後面
都會有肉

膝蓋沒有肉
所以會形成
高低差

只有後面有肉

×

如果是女性

將簡化後的部位組合起來，然後均勻地描繪出
全身上下，最後再把細部修整一下吧。屁股的
上面會形成一個內凹處，膝蓋以下的肌肉是在
後面……只要把握這些重點就沒問題了。

這是將身體描繪成縱向一直線的
範例。會有一種有如機器人般的
僵硬感，看上去會很不自然。

女性的背部並不會在屁股的
上面突然形成一個凹陷處，
腹部到腰部這一段會是一種
很滑順的線條。

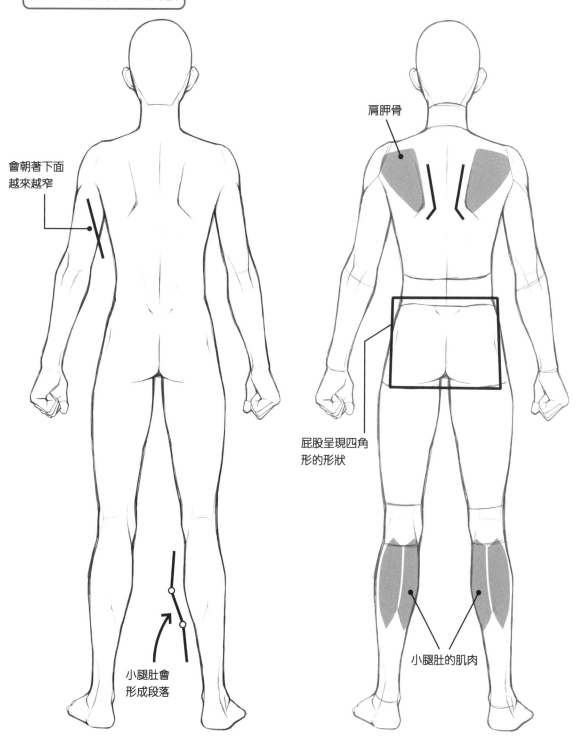

會朝著下面
越來越窄

肩胛骨

屁股呈現四角
形的形狀

小腿肚會
形成段落

小腿肚的肌肉

要描繪出有男生風格的背部,與正面模樣一樣,都要意識著倒三角型的外形輪廓。軀體的輪廓線會朝著腰部越來越窄。小腿肚的肌肉很發達並且會形成一個段落,這一點也是重點所在。

背部是有肩胛骨的,若是用線條描繪出肩胛骨的邊緣部分,就能表現出背部的那種感覺。屁股記得不要畫得像女性那樣很豐潤,要用四角形的形狀抓出形體。小腿肚的肌肉附著位置則要稍為偏內側。

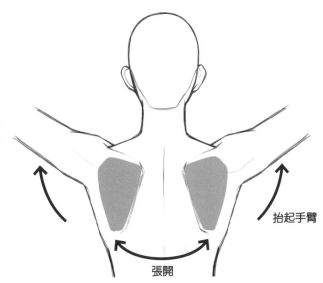

若將手臂抬起，肩胛骨就會張開。肩胛骨邊緣的線條記得要注意會隨著手臂的動作而有所變化。

抬起手臂

張開

我們來比較看看背面與正面的差異吧。背面的話，背部的肌肉看起來會像是遮蓋在手臂上一樣。正面的話，則是可以在腋下看到背部的肌肉。若是確實描繪出這裡的差異，就能區別描繪出背面與正面。

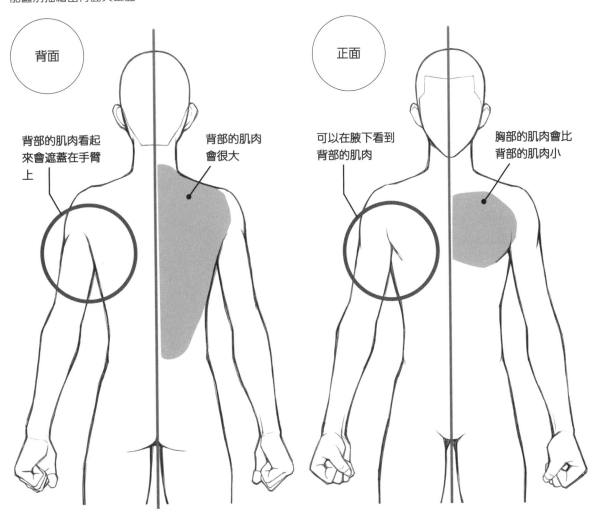

背面

背部的肌肉看起來會遮蓋在手臂上

背部的肌肉會很大

正面

可以在腋下看到背部的肌肉

胸部的肌肉會比背部的肌肉小

屁股的區別描繪

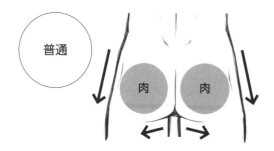

普通

肉　肉

由於男生的屁股脂肪較少,因此會比女生的屁股還要小一些。若是把從中央分岔到兩條大腿的線條畫得短一些,就會變成一種脂肪少且隆起感較小的男生屁股。

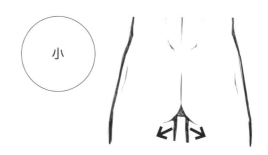

小

若是將分岔到兩條大腿的線條畫得再更短一些,屁股就會更小。

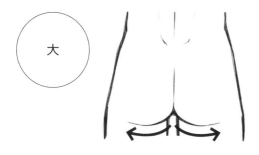

大

若是將分岔到兩條大腿的線條畫得長一些,就會變成一種很大而且有點像女性的屁股。

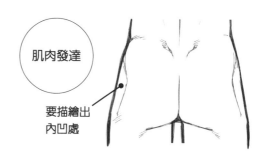

肌肉發達

要描繪出
內凹處

若是讓屁股的兩旁帶有內凹,就會給人一種屁股很緊實且肌肉發達的印象。

男生的背部線條是一種帶有直線感的傾斜線條,腰部往內凹,屁股會有圓潤感。由於這個線條在穿上西裝這類很合身的衣服時也會出現,因此是一個建議要記起來的重點。

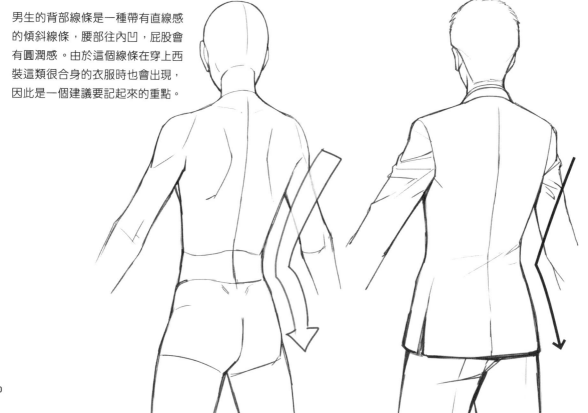

半側面模樣的描繪訣竅

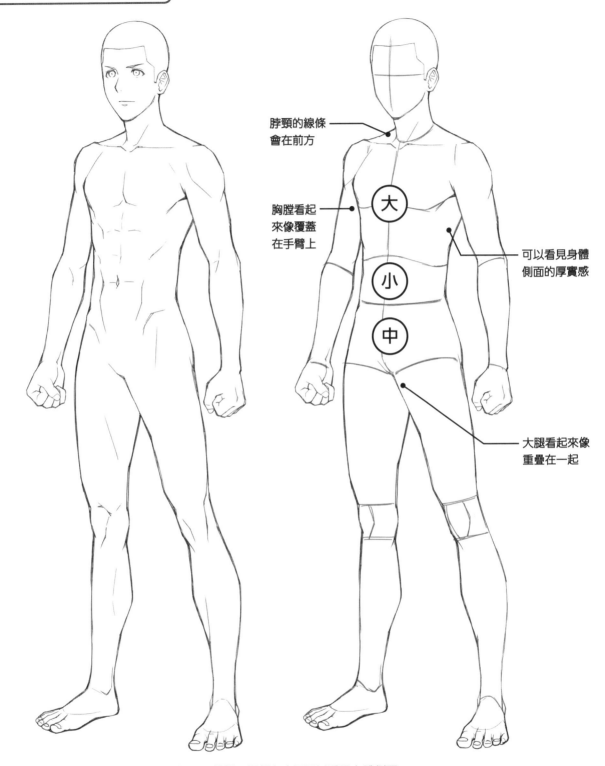

脖頸的線條
會在前方

胸膛看起
來像覆蓋
在手臂上

大

小

中

可以看見身體
側面的厚實感

大腿看起來像
重疊在一起

這是從半側面角度觀看的站姿。不同於正面模樣，這個角度下可以看見身體側面
的厚實感。胸部‧腹部‧骨盆的大小比例一樣是「 大‧小‧中 」沒有改變。記得
去檢視一下和正面模樣相比之下，有哪些部分會有所不同，如脖子、腋下、腳的
重疊等等。

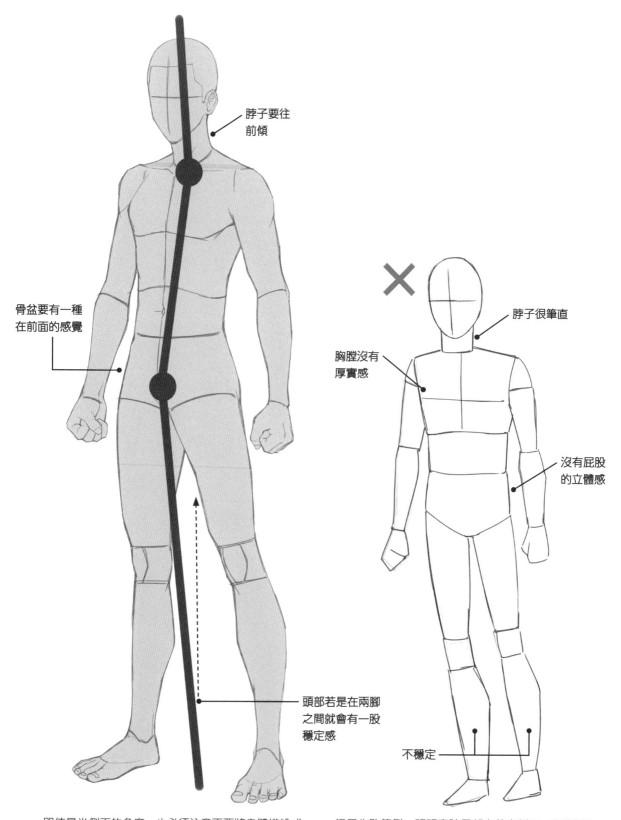

脖子要往
前傾

骨盆要有一種
在前面的感覺

頭部若是在兩腳
之間就會有一股
穩定感

脖子很筆直

胸腔沒有
厚實感

沒有屁股
的立體感

不穩定

即使是半側面的角度，也必須注意不要將身體描繪成縱向一直線。脖子要稍微往前傾，骨盆則要在前面。只要將頭部描繪成在雙腳之間，就會是一個很穩定的站姿。

這是失敗範例。明明應該是朝向著半側面，胸腔卻沒有厚實感，身體也是一直線，就像是機器人一樣。建議可以像左圖那樣，先畫出一條不會讓全身上下變成縱向一直線的輔助線後，再去進行作畫。

朝向半側面時，在脖子下面的鎖
骨幾乎會是水平的（會有個人差
異）。而且在鎖骨的上面可以看
到背部肌肉的隆起。記得要用一
種肌肉像披風一樣覆蓋在背部上
面的感覺去進行描繪。

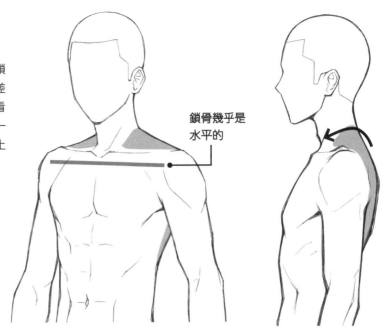

鎖骨幾乎是
水平的

背部的肌肉，會營造出一個從脖子呈八
字形延展開來的肩膀線條。若是肌肉很
少，肩膀線條就會變得很平坦且給人一
種身材很纖瘦的感覺。肩膀線條，也會
大大左右穿著衣服時的印象。

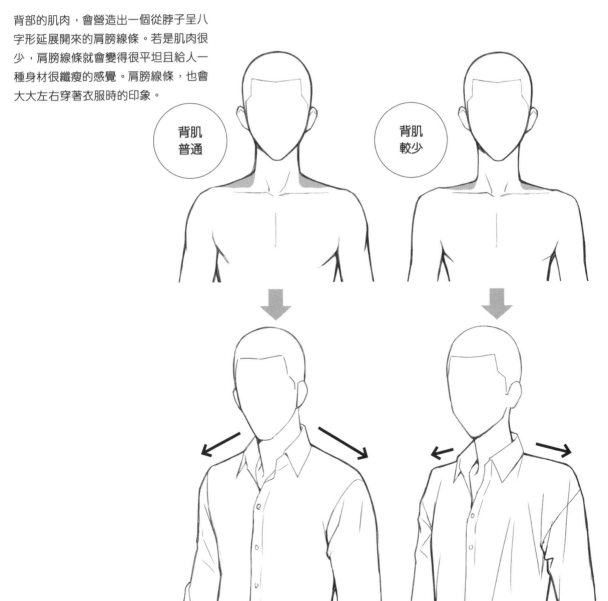

背肌
普通

背肌
較少

不同部位的畫法重點

由於男子與女子相比脂肪較少，
因此骨頭及肌肉的形體會變得很
容易就呈現在體型上。我們來看
看每個部位的重點吧。

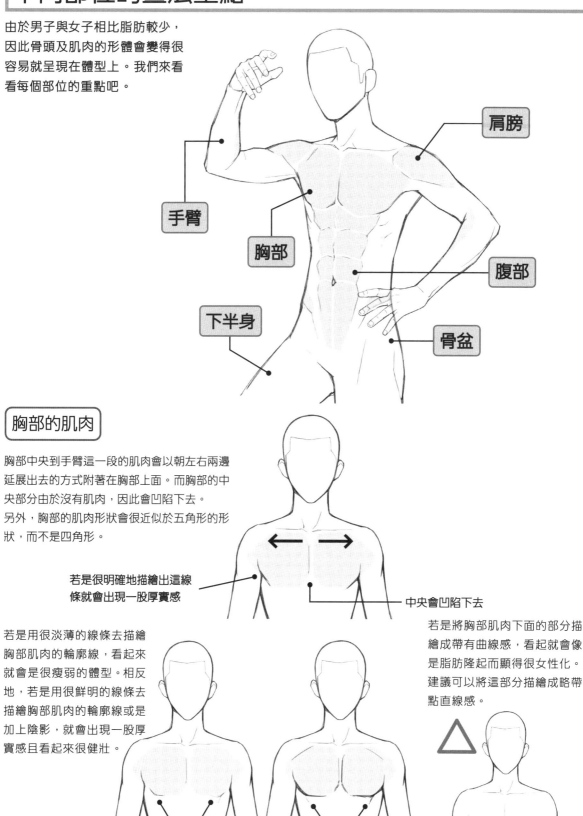

肩膀

手臂

胸部

下半身

腹部

骨盆

胸部的肌肉

胸部中央到手臂這一段的肌肉會以朝左右兩邊
延展出去的方式附著在胸部上面。而胸部的中
央部分由於沒有肌肉，因此會凹陷下去。
另外，胸部的肌肉形狀會很近似於五角形的形
狀，而不是四角形。

若是很明確地描繪出這線
條就會出現一股厚實感

中央會凹陷下去

若是用很淡薄的線條去描繪
胸部肌肉的輪廓線，看起來
就會是很瘦弱的體型。相反
地，若是用很鮮明的線條去
描繪胸部肌肉的輪廓線或是
加上陰影，就會出現一股厚
實感且看起來很健壯。

若是將胸部肌肉下面的部分描
繪成帶有曲線感，看起就會像
是脂肪隆起而顯得很女性化。
建議可以將這部分描繪成略帶
點直線感。

淡薄的線條

鮮明的線條

肩膀的肌肉

肩膀的肌肉在鎖骨的下方會有一個隆起，前端則是有些尖尖的形狀。若是從側面觀看時，會發現其位置是在稍微比較靠前側的地方。

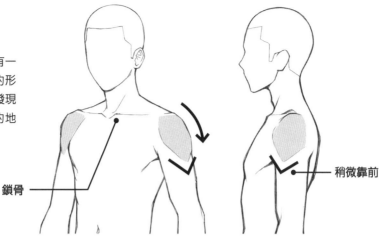

鎖骨

稍微靠前

若是將肩膀的隆起感描繪得較少且帶有直線感，看起來就會是瘦弱型；而若是描繪成較圓且有突起感，看起來就會是肌肉發達型。另外在肩膀與手臂的肌肉分界處加上線條也可以強調肌肉。

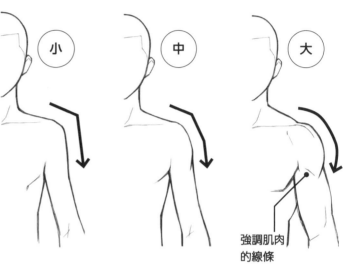

小　　中　　大

強調肌肉的線條

手臂的肌肉

手臂的肌肉是有複數肌肉的，而在這些肌肉當中，位於手臂內側的這塊肌肉將會是呈現出男生風格的重點所在。這塊肌肉會跨越手臂的上下，當手臂伸直時，看上去並不顯眼。

跨越手臂上下的肌肉

若是把手臂彎起來，這塊肌肉就會隆起而給人一種強而有力的印象。用一種在一根棍棒上面加上一個三角區塊的感覺描繪這裡吧。

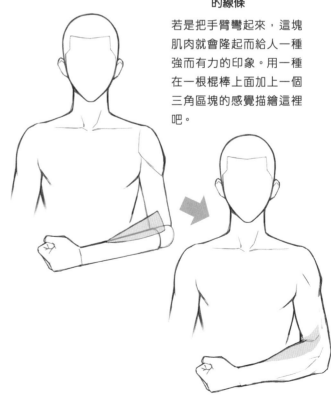

腹肌

腹肌是從肚子到大腿間這一個部分的肌肉。經常會被人們稱之為「六塊肌」，不過數量會因人而異。右圖是以胸部下方有六塊肌肉，以及連接到大腿間的兩塊肌肉作為範例進行描繪。每個各別肌肉的區塊並不是全部都要用線條去描繪出來，而是要在有陰影形成的部分加上少量線條來進行呈現，如此一來就會給人一種很自然的印象。

肚臍若是描繪在這裡
腹肌比例就會漂亮

要用少量的
線條呈現

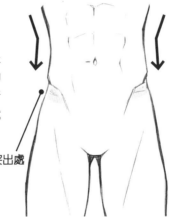
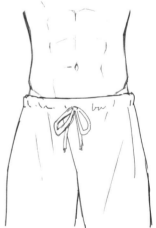

骨盆

骨盆這一塊體積很大的骨頭，其突出處會呈現在腰的部分上。建議可以用一種側腹部的肌肉靠放在骨頭突出處上的那種感覺去進行描寫。如果褲子是穿成低於腰間的情況，就可稍微看到骨頭突出處的線條。

骨頭的突出處

若是將側腹部的肌肉線條描繪成帶有曲線感，看上去就會是贅肉及脂肪。建議可以用那種不會過於圓潤且很結實的線條去進行描繪。

下半身

大腿也會有一條朝著膝蓋內側延伸過去，有如細長膠帶般的肌肉。若是再加上因為這條肌肉產生的線條，就會是很有男生風格的健壯大腿。

像膠帶一樣的肌肉

只要牢記「從腰部的外側朝向膝蓋的內側」這一點，那麼就算是描繪不同角度也不會搞錯。

用線條表現

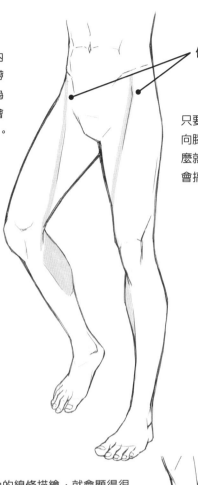

屁股的肌肉若是用稜稜角角的線條描繪，就會顯得很有男生風格。而若是用像桃子那樣的圓潤形狀去進行描繪，看上去就會顯得很有女生風格，因此記得要用一種讓屁股容納在一個四角形裡面的感覺進行描繪。

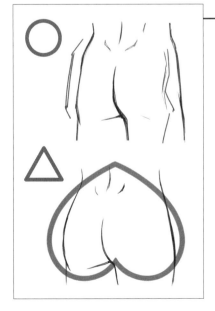

小腿肚的肌肉若是很發達，就會顯得很有男生風格。也可以讓膝蓋的下方及隆起處的頂點帶著一種稜角感，去加強那種強而有力的印象。

男女的區別描繪

在漫畫與插畫當中，男女人物角色登場於同一個畫面是很常見的事情。我們一起來
學習如何區別描繪男生風格體型與女生風格體型的技巧，並將其融會貫通吧。

體格的差異

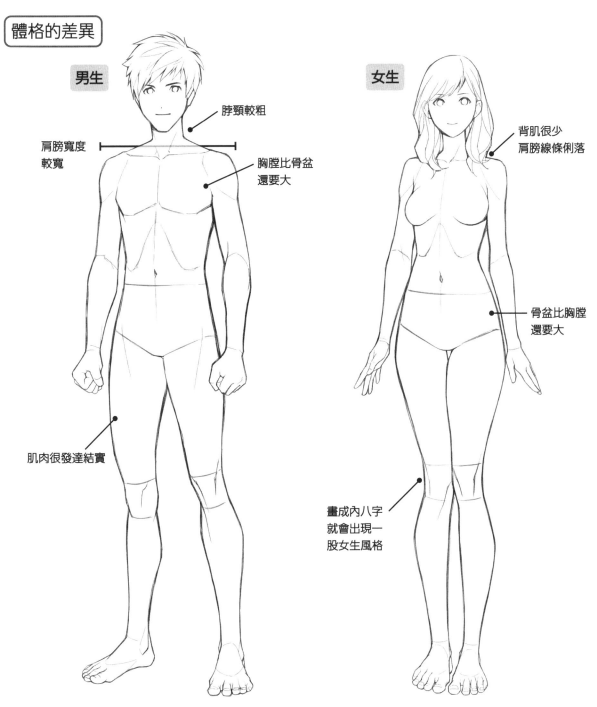

男生

脖頸較粗

肩膀寬度
較寬

胸膛比骨盆
還要大

肌肉很發達結實

女生

背肌很少
肩膀線條俐落

骨盆比胸膛
還要大

畫成內八字
就會出現一
股女生風格

與女生相比，男生的肩膀寬度會很寬，胸膛會
很明確。若是將胸膛畫得比骨盆還要大，就能
表現出男生風格。除此之外，肌肉發達的大腿
也是男生風格的重點所在。

女生背部肌肉較少，肩膀線條會很俐落。若是
將肩膀寬度畫得比較窄，手臂畫得比較細，會
顯得很有女生風格。而將骨盆畫得比胸膛還要
大，也可以在女生風格的表現上發揮作用。

胸部的內側會有肋骨，而腰部周圍的內側
會有骨盆。男生的肋骨很大，骨盆的寬度
則會比較窄。而女生的肋骨很小，骨盆的
寬度則會比較寬。

肋骨

骨盆

男生由於肩膀寬度很寬、肋骨很大，因此
要將軀幹想像成一個上面比較大的沙漏。
女生則由於骨盆寬度很寬，因此要將軀幹
想像成一個下方比較大的沙漏。也可以試
著先用簡化圖形抓出骨架框線後再進行描
繪。

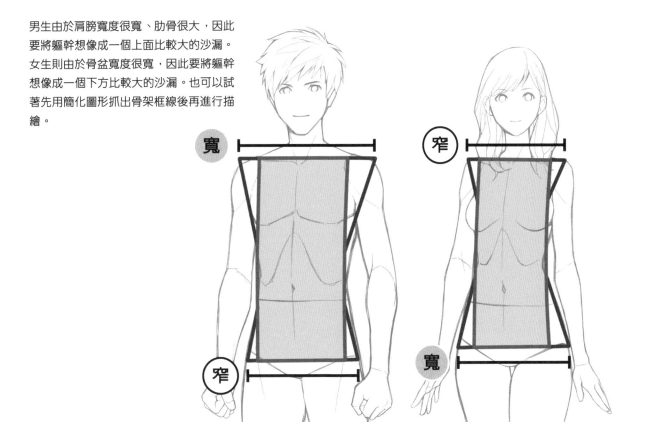

寬

窄

窄

寬

頭部的差異

男生

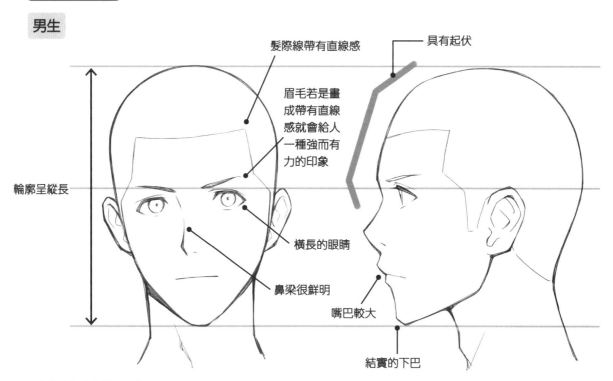

髮際線帶有直線感

具有起伏

眉毛若是畫成帶有直線感就會給人一種強而有力的印象

輪廓呈縱長

橫長的眼睛

鼻梁很鮮明

嘴巴較大

結實的下巴

男生的頭部略為縱長。像是一個圓形再加上一顆倒置過來的日本將棋棋子的形狀。
若是將五官的起伏明確表現出來，那種男生風格的感覺就會隨之增加。

女生

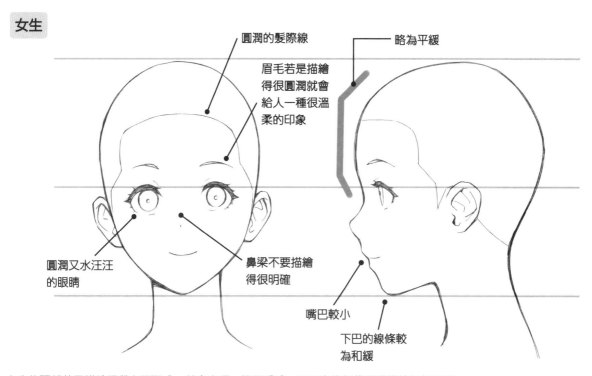

圓潤的髮際線

略為平緩

眉毛若是描繪得很圓潤就會給人一種很溫柔的印象

圓潤又水汪汪的眼睛

鼻梁不要描繪得很明確

嘴巴較小

下巴的線條較為和緩

女生的頭部若是描繪得帶有圓潤感，就會出現一股可愛感。而五官的起伏不要描繪得很明確，
也是營造出男女區別的一個重點所在。另外若是眼睛描繪得很圓潤，眉毛帶有曲線感，就會給
人一種很溫柔的氛圍。

手部的差異

男生

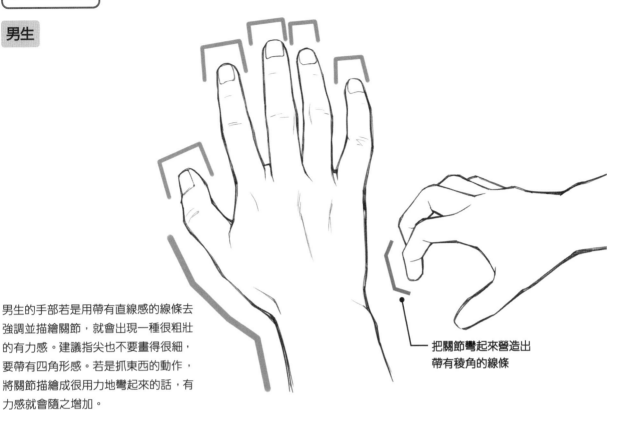

把關節彎起來營造出
帶有稜角的線條

男生的手部若是用帶有直線感的線條去
強調並描繪關節，就會出現一種很粗壯
的有力感。建議指尖也不要畫得很細，
要帶有四角形感。若是抓東西的動作，
將關節描繪成很用力地彎起來的話，有
力感就會隨之增加。

女生

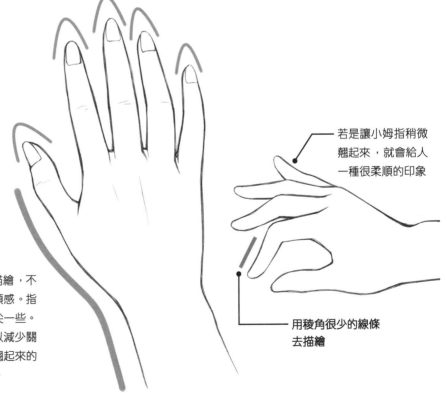

若是讓小姆指稍微
翹起來，就會給人
一種很柔順的印象

用稜角很少的線條
去描繪

女生的手部若是用平滑的線條描繪，不
去強調關節，就會出現一股柔順感。指
尖則建議可以畫得比男子還要尖一些。
如果是抓東西的動作，建議可以減少關
節的彎曲。加入讓小姆指稍微翹起來的
細節描寫，也可以讓魅力提升。

男女姿勢的區別描繪

站著時確實地張開雙腳，或是讓手肘或膝蓋遠離身體的動作姿勢，會給人一種很穩定且很有力的印象。相反的，讓手肘或膝蓋貼近身體的動作姿勢，那種有力感會比較收斂，而給人一種很柔順的印象。如果想要表現出男生角色的健壯感或有力感的話，推薦採用手肘及膝蓋遠離身體的姿勢。不過，根據角色個性的不同，有時故意採用相反的姿勢也是行得通的。

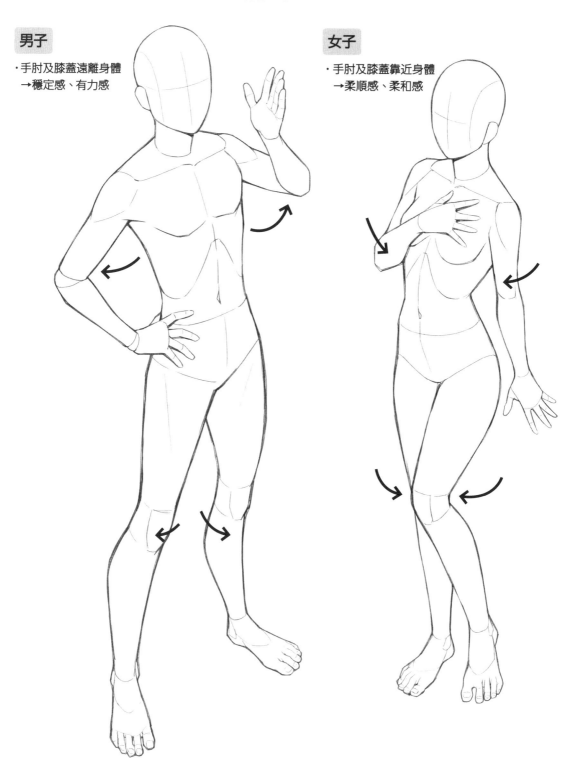

男子

・手肘及膝蓋遠離身體
　→穩定感、有力感

女子

・手肘及膝蓋靠近身體
　→柔順感、柔和感

這是走路姿勢的範例。如果想要強調男生角色的狂野印象，比較適合讓手肘遠離身體且上半身左右擺動的走路動作姿勢。相反的，如果是手肘貼近身體，且腰部左右擺動的走路動作姿勢，會給人一種性感女演員的印象。

不過無論哪一種姿勢只要表現得太過頭，就會變得不自然，因此想要描繪標準的走路姿勢時，建議可以讓上半身及腰部的擺動幅度小一點。

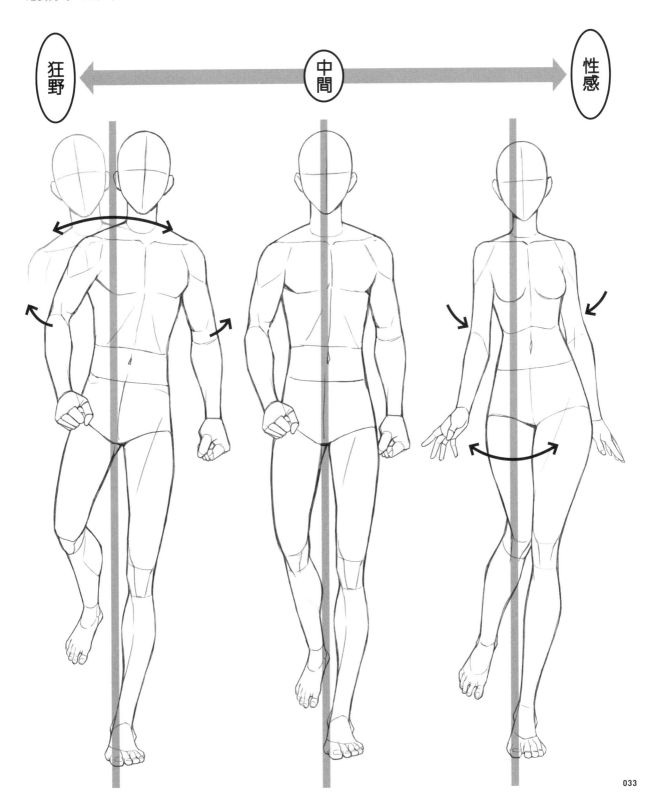

狂野　　　　　　中間　　　　　　性感

描繪動作自然的姿勢

雖然有試著描繪出男生角色，但總覺得姿勢很僵硬。給人一種動作很不自然的感覺……。會
抱著這種煩惱是很常有事情。現在我們就來思考看看，要怎樣塑造出姿勢才會給人一種動作
很自然的印象吧。

沒有不協調感的姿勢描繪訣竅

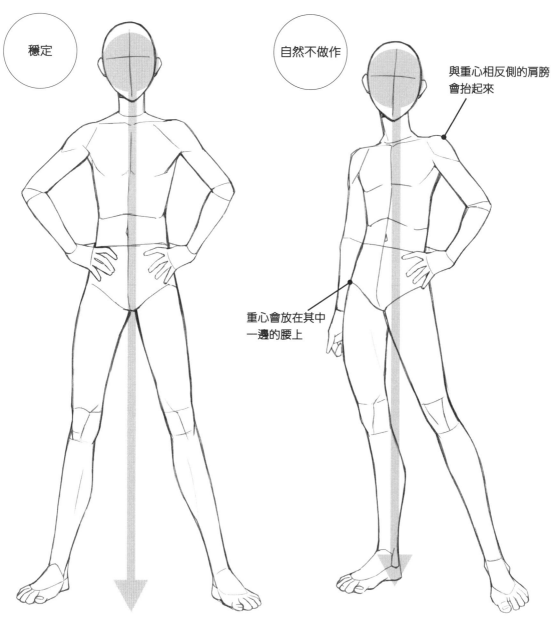

穩定

自然不做作

與重心相反側的肩膀
會抬起來

重心會放在其中
一邊的腰上

張開雙腳、確實站穩的左右對稱姿勢，給人一種
具有穩定感的印象。適合用在光明磊落的英雄招
牌姿勢等等。相反地，那種日常生活中自然不做
作的氛圍就會較為淡薄。

將重心放在其中一邊腰上的「稍息」姿勢，會
給人一種放鬆恰到好處，自然不做作的印象。這
裡希望大家要注意的一點是「與重心相反側的肩
膀會自然而然地抬起來」。只要確實表現出這一
點，不太容易給人動作不自然的印象。

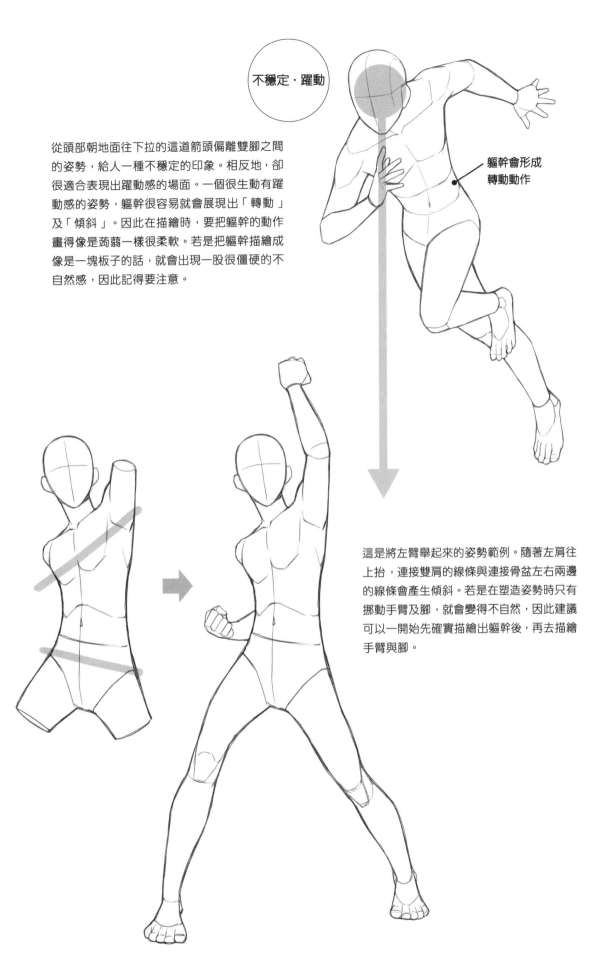

不穩定・躍動

從頭部朝地面往下拉的這道箭頭偏離雙腳之間的姿勢，給人一種不穩定的印象。相反地，卻很適合表現出躍動感的場面。一個很生動有躍動感的姿勢，軀幹很容易就會展現出「轉動」及「傾斜」。因此在描繪時，要把軀幹的動作畫得像是蒟蒻一樣很柔軟。若是把軀幹描繪成像是一塊板子的話，就會出現一股很僵硬的不自然感，因此記得要注意。

軀幹會形成轉動動作

這是將左臂舉起來的姿勢範例。隨著左肩往上抬，連接雙肩的線條與連接骨盆左右兩邊的線條會產生傾斜。若是在塑造姿勢時只有挪動手臂及腳，就會變得不自然，因此建議可以一開始先確實描繪出軀幹後，再去描繪手臂與腳。

這是很不自然的打鬥姿勢範例。因為軀幹都沒有轉動，只有手臂帶有姿勢動作，所以出現了一股不協調感。

在描繪之前，建議可以先實際擺出姿勢來看看。因為想要擺出打鬥姿勢時，肩膀應該也會往前移動才對，而不是只有手臂而已。軀幹則是會像一塊蒟蒻那樣轉動得很柔韌。

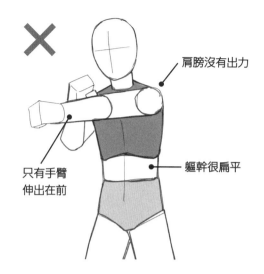

肩膀沒有出力

只有手臂伸出在前

軀幹很扁平

記得先確實描繪出像一塊扭曲蒟蒻的軀幹形體後，再加上手臂及腳的姿勢動作。如此一來，那種像機器人一樣的僵硬感就會消失不見，並給人一種自然印象的姿勢。

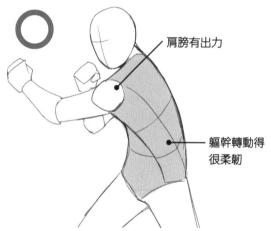

肩膀有出力

軀幹轉動得很柔韌

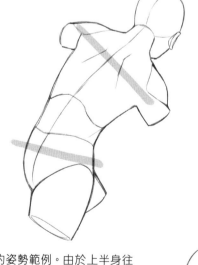

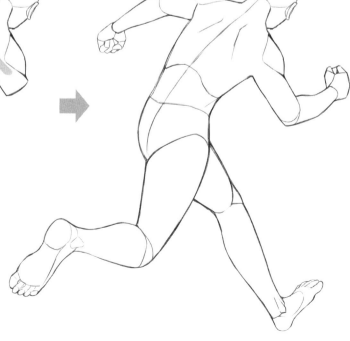

這個是衝刺出去的姿勢範例。由於上半身往前傾，軀幹產生傾斜（記得畫出連接雙肩的線條，以及連接骨盆左右兩邊的線條並進行確認）。在加上手臂與腳的姿勢之前，建議要先確實把握軀幹的轉動以及傾斜再進行描繪。

有個性的動作姿勢

右圖是坐在椅子上的姿勢範例。背肌
不會過度挺直，身體放鬆程度恰到好
處，給人一種很自然的印象。雖然這
樣畫沒什麼問題，但如果是在漫畫與
插畫中，要表現出角色的個性，可能
會略嫌不足。

是不是有點
沒個性啊……

如果想要強調人物角色的個性，建議可以針對姿勢
稍微再多下點巧思。像是彎起背來的話，就會給
人一種稍微有點散漫的感覺；而要是盤腿起來，就
會給人一種有點裝腔作勢的感覺……等等諸如此類
的，能更加表現出角色的個性。

描繪衣服與髮型

服裝與髮型，會很強烈地反映出該人物角色的個性。這裡我們就來看看，當自己有
想要描繪的人物角色時，要如何描繪出適合該人物的服裝及髮型吧。

短髮的畫法

①在描繪頭髮之前，要先描繪出光頭下的狀態。因
為若是直接就開始描繪頭髮，很容易變成那種貼得
很緊的髮型，所以要先從抓出頭髮厚實感的構圖開
始畫起。

②以延長下巴線條的方式抓出頭髮的整體形體。這裡
的描繪思考方式並不是要去分成「頭部」或者「頭
髮」兩者，而是要捕捉出整體的外形輪廓，這才是如
何描寫得很自然的訣竅。

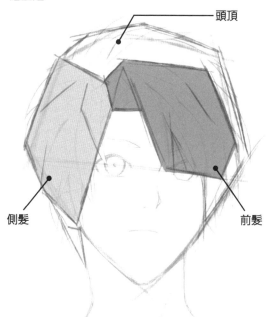

頭頂

側髮　　前髮

③成功描繪出頭髮整體的外形輪廓後，將髮型區分成
幾個區塊抓出形體。建議可以分成前髮、側髮以及
頭頂，會比較容易捕捉出來。

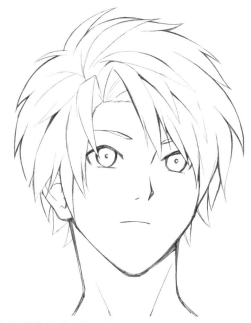

④以區塊為基礎，描繪出頭髮髮束的細節並完成頭髮
的作畫。因為在一開始描繪時有先捕捉出整體的外形
輪廓，所以髮型呈現出來很有一體感。

長髮的畫法

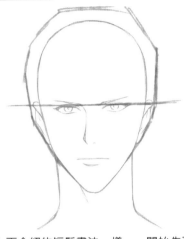

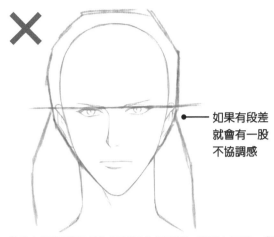

①跟左頁介紹的短髮畫法一樣，一開始先延長下巴線條，然後抓出髮型的形體。

②若在這個階段就為頭部加上長頭髮，髮型在耳朵一帶會形成一個段差而給人一種很不自然的印象。因此如果是要描繪長髮，需要再多下一道功夫。

如果有段差就會有一股不協調感

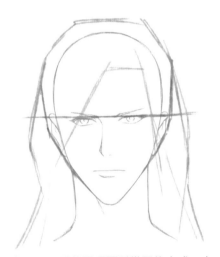

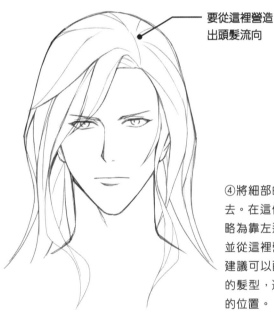

要從這裡營造出頭髮流向

③記得以覆蓋頭頂頭髮構圖的方式，來加上長頭髮的外形輪廓。這樣子可以很自然地呈現出從頭部上方順流而下的長頭髮流向。

④將細部的頭髮流向描繪上去。在這個階段，我在頭部略為靠左邊處畫出髮分線，並從這裡營造出頭髮流向。建議可以配合自己想要描繪的髮型，適當地改變髮分線的位置。

如果是側面

如果是側面的髮型，很容易發生頭後部凹陷下去或變成斷崖絕壁的作畫失誤。由於真實人物的頭後部是有厚實感的，因此描繪時記得要特別留意並確實抓出厚度。

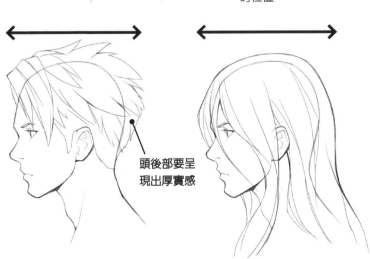

頭後部要呈現出厚實感

掌握衣服的外形輪廓進行描繪

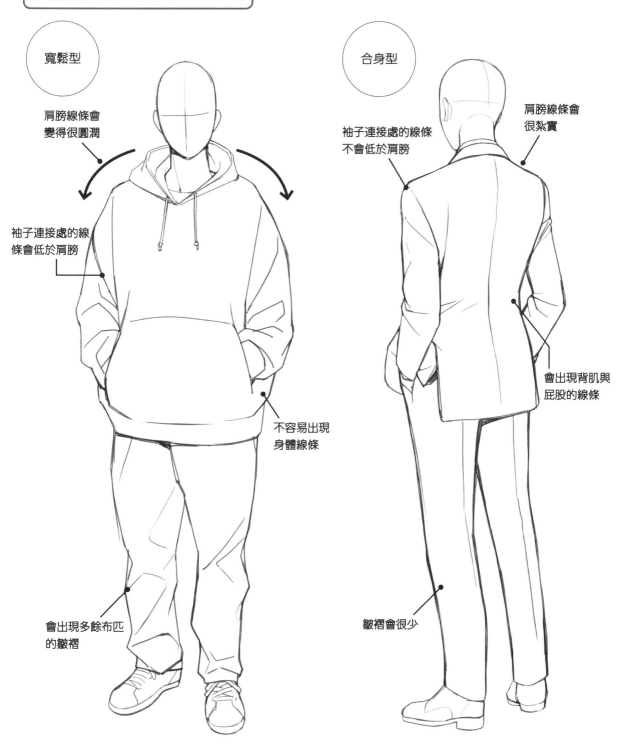

寬鬆型

肩膀線條會
變得很圓潤

袖子連接處的線
條會低於肩膀

不容易出現
身體線條

會出現多餘布匹
的皺褶

合身型

袖子連接處的線條
不會低於肩膀

肩膀線條會
很紮實

會出現背肌與
屁股的線條

皺褶會很少

根據人物角色性格的不同，會有喜歡寬鬆衣服以及喜歡合身衣服的兩種角色。寬鬆的衣服，肩膀很容易看起來很圓潤，不太看得到身體的線條。布匹繃緊所形成的皺褶會變少，多餘布匹鬆弛所形成的皺褶則會變多。

身體合身的衣服，會讓體型線條呈現出來。尤其是在背影的角度下，屁股上方會出現往內凹的背部曲線。合身的衣服雖然不太會出現皺褶，但如果是很貼身的衣服，布匹就會繃緊且出現一些很細微的皺褶。

寬鬆上衣的畫法

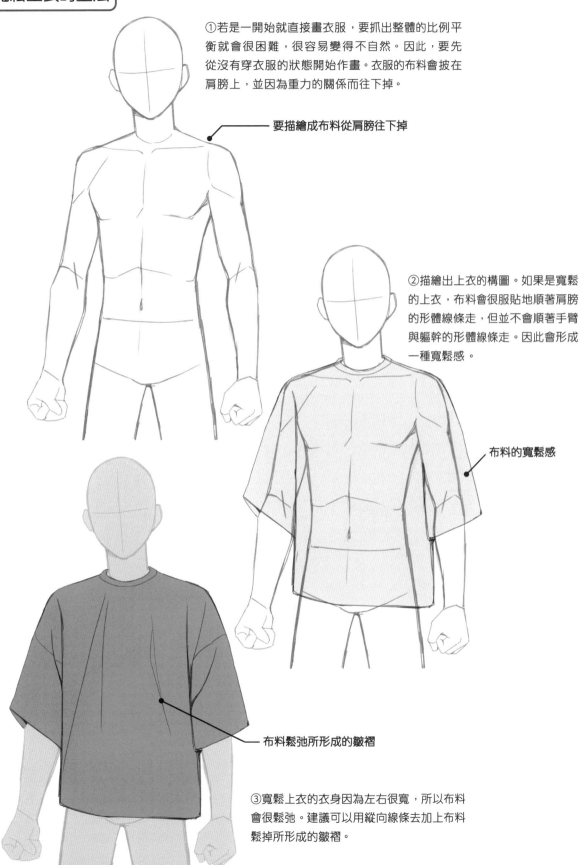

①若是一開始就直接畫衣服，要抓出整體的比例平衡就會很困難，很容易變得不自然。因此，要先從沒有穿衣服的狀態開始作畫。衣服的布料會披在肩膀上，並因為重力的關係而往下掉。

要描繪成布料從肩膀往下掉

②描繪出上衣的構圖。如果是寬鬆的上衣，布料會很服貼地順著肩膀的形體線條走，但並不會順著手臂與軀幹的形體線條走。因此會形成一種寬鬆感。

布料的寬鬆感

布料鬆弛所形成的皺褶

③寬鬆上衣的衣身因為左右很寬，所以布料會很鬆弛。建議可以用縱向線條去加上布料鬆掉所形成的皺褶。

合身上衣的畫法

一件合身但略為拘束的上衣，
要以順著身體線條走的方式來
抓出整體形體。記得要加上布
料拉扯下所形成的橫向皺褶來
完成作畫。

布料拉扯下
會形成橫向皺褶

不要營造出寬鬆感

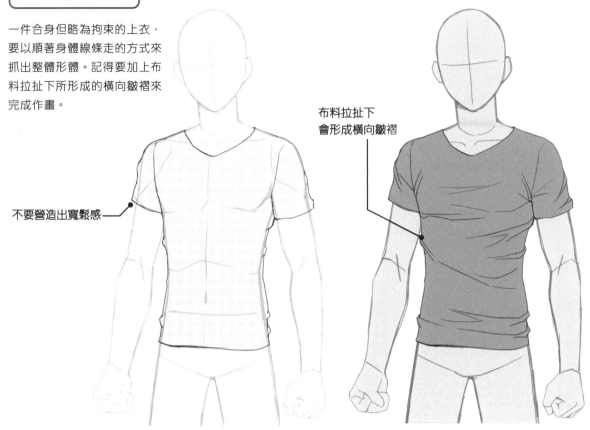

皺褶的思考方向

若是彎起手臂或腳，該部分的布料就會鬆弛
並遭到擠壓而變成皺褶。可以試著用將圓柱
彎起來的感覺去描寫皺褶。

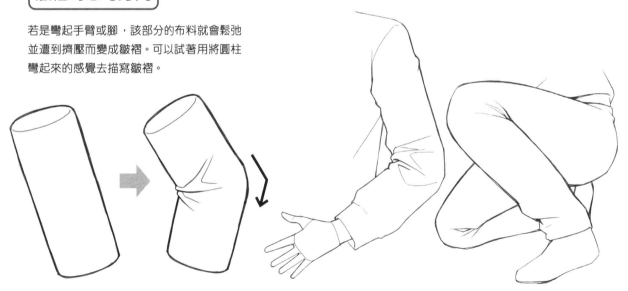

上衣的手肘內側、長褲的膝蓋內側這些地方，經常會出現呈放
射狀的皺褶。其實實際的洋服會出現更多的皺褶，不過在插畫
將這些皺褶全部描繪上去的話，會很容易變成一種很雜亂的印
象。建議可以適當地將這種很顯眼的皺褶描繪上去即可。

長褲的畫法

正常
尺寸

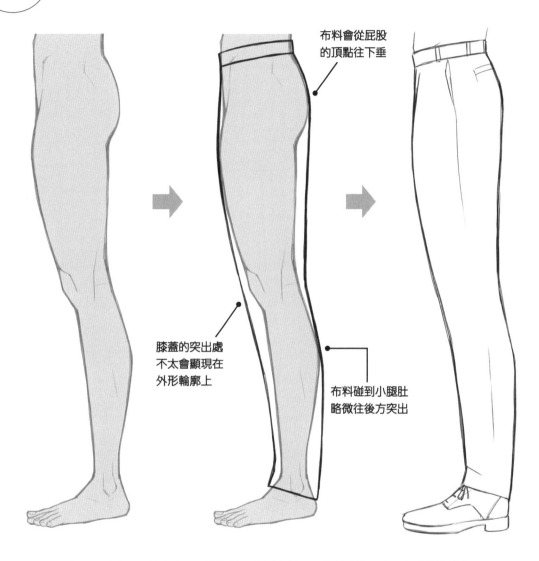

布料會從屁股
的頂點往下垂

膝蓋的突出處
不太會顯現在
外形輪廓上

布料碰到小腿肚
略微往後方突出

這是標準尺寸感的長褲畫法。長褲後側，布料會從屁股的頂點往下垂。小腿肚的部分，
布料則是會略微往外突出。膝蓋的突出處則不太會顯現出來。褲長剛剛好的長褲不太會
出現皺褶。如果褲長稍微較長，布料有時也會在鞋子的上面鬆弛而形成皺褶。

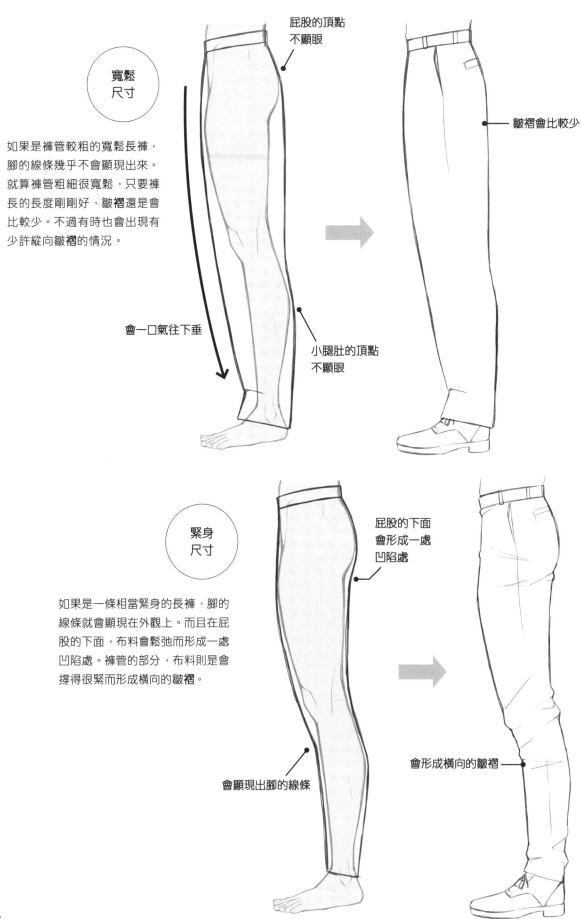

屁股的頂點
不顯眼

寬鬆
尺寸

如果是褲管較粗的寬鬆長褲，
腳的線條幾乎不會顯現出來。
就算褲管粗細很寬鬆，只要褲
長的長度剛剛好，皺褶還是會
比較少。不過有時也會出現有
少許縱向皺褶的情況。

會一口氣往下垂

小腿肚的頂點
不顯眼

皺褶會比較少

緊身
尺寸

如果是一條相當緊身的長褲，腳的
線條就會顯現在外觀上。而且在屁
股的下面，布料會鬆弛而形成一處
凹陷處。褲管的部分，布料則是會
撐得很緊而形成橫向的皺褶。

屁股的下面
會形成一處
凹陷處

會顯現出腳的線條

會形成橫向的皺褶

第**1**章

基本的男孩姿勢

01 基本的站姿

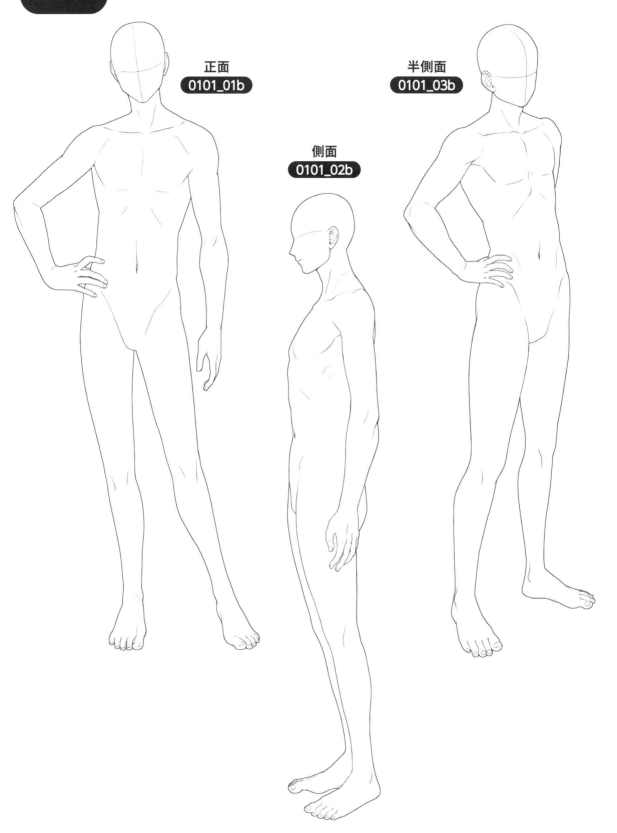

正面
0101_01b

側面
0101_02b

半側面
0101_03b

背面
0101_04b

俯視
（低頭看的角度）
0101_05b

仰視
（抬頭看的角度）
0101_06b

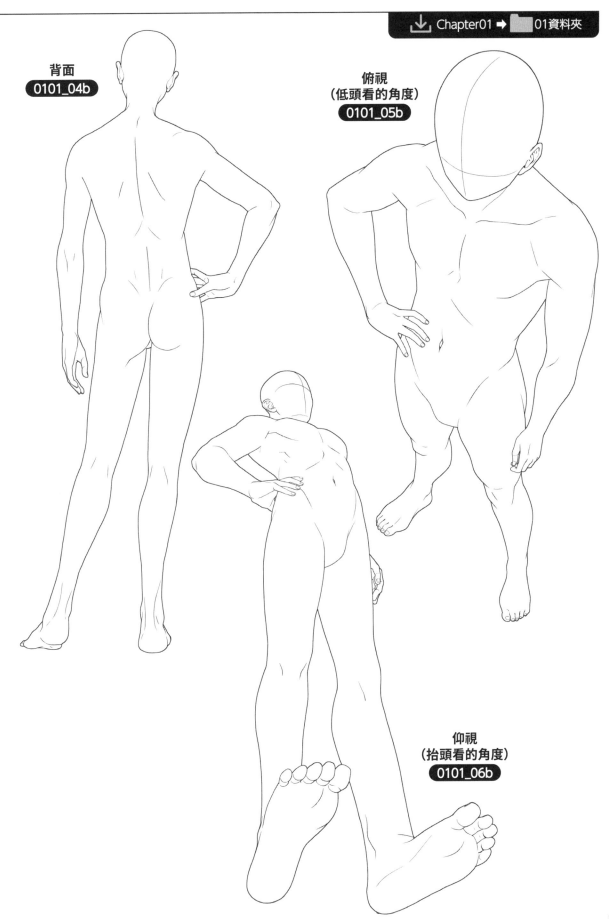

02 基本的坐姿

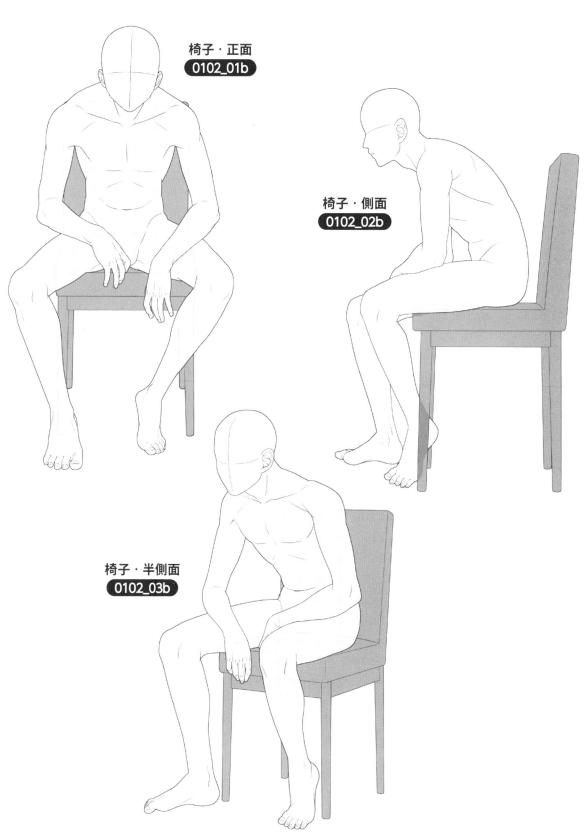

椅子・正面
0102_01b

椅子・側面
0102_02b

椅子・半側面
0102_03b

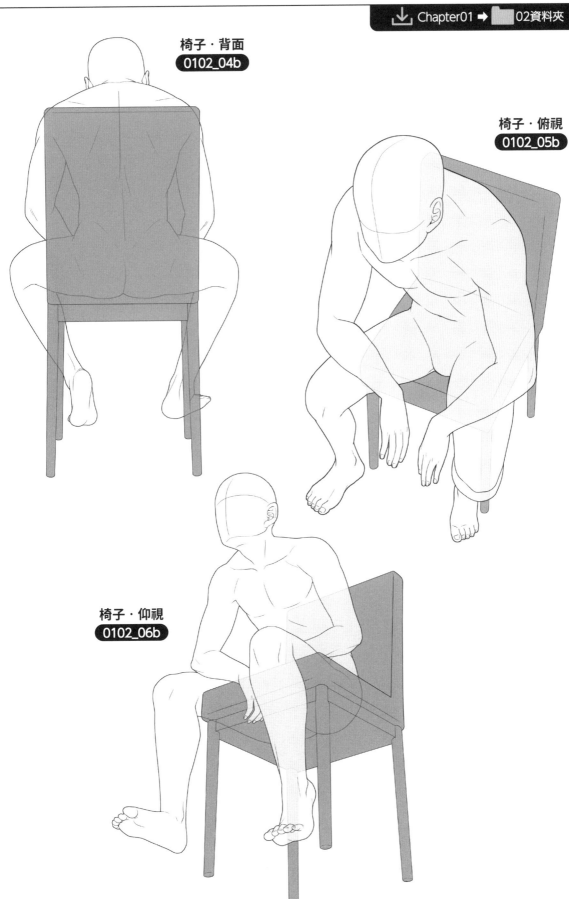

椅子・背面
0102_04b

椅子・俯視
0102_05b

椅子・仰視
0102_06b

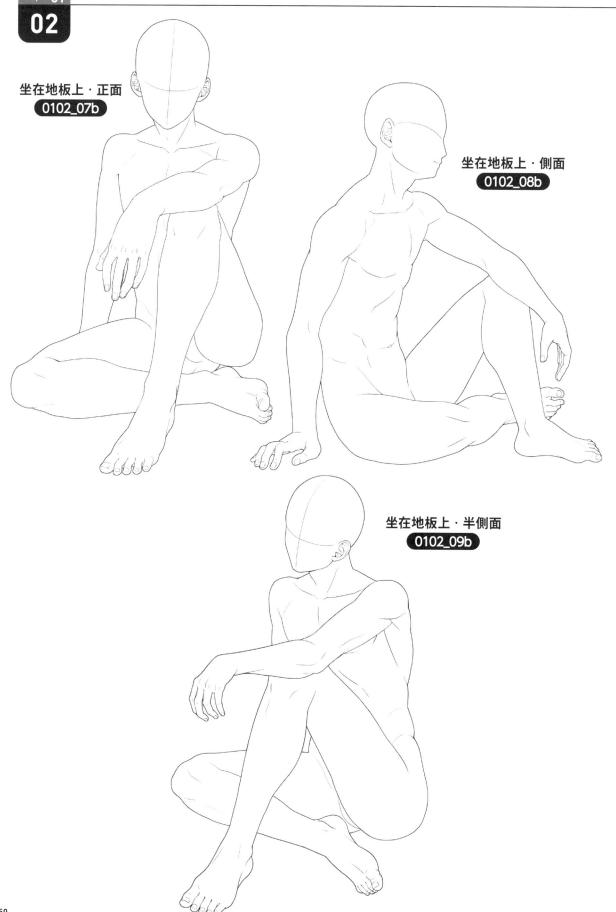

坐在地板上・正面
0102_07b

坐在地板上・側面
0102_08b

坐在地板上・半側面
0102_09b

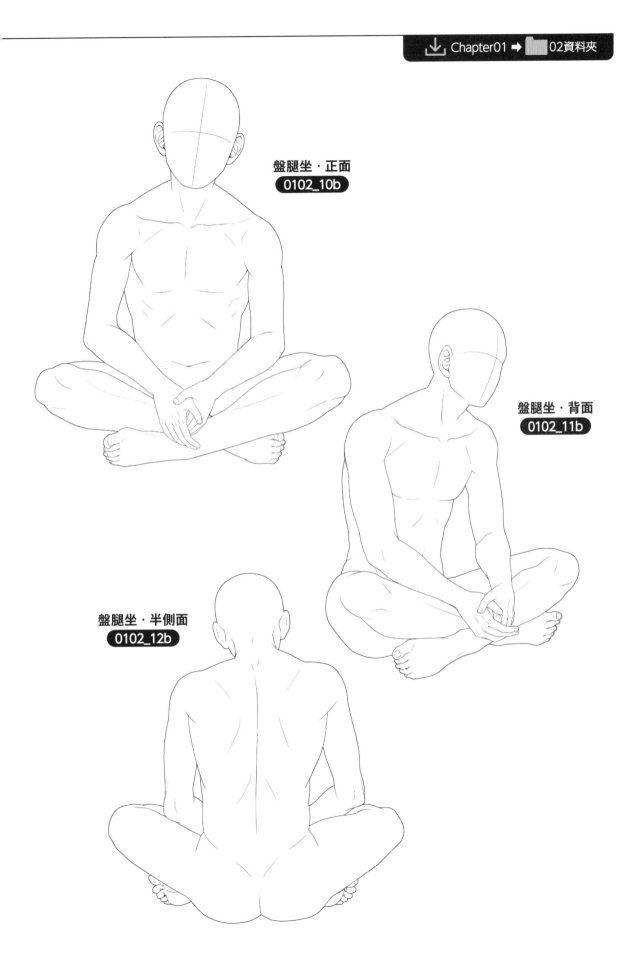

盤腿坐・正面
0102_10b

盤腿坐・背面
0102_11b

盤腿坐・半側面
0102_12b

第 1 章 基本的男孩姿勢

第 2 章 自然不做作的男孩姿勢

第 3 章 日常生活的姿勢

03 躺臥姿勢

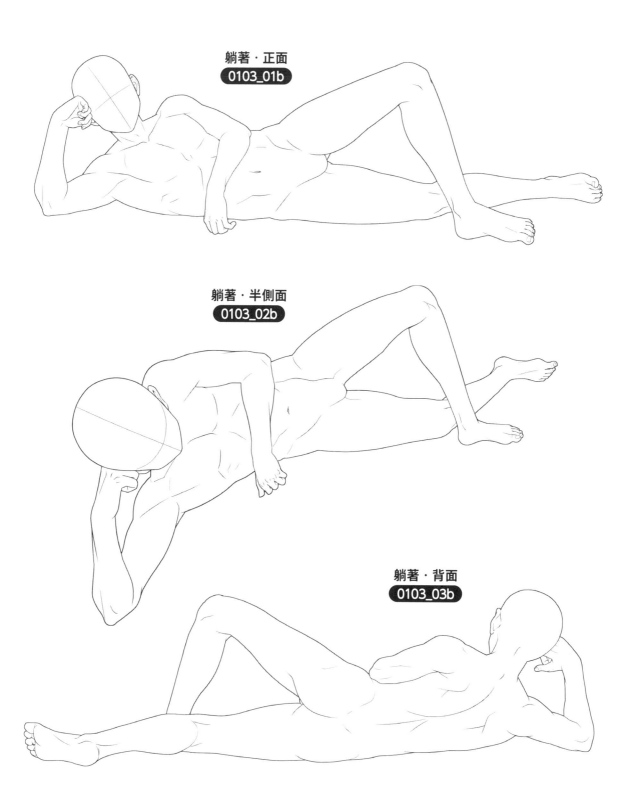

躺著・正面
0103_01b

躺著・半側面
0103_02b

躺著・背面
0103_03b

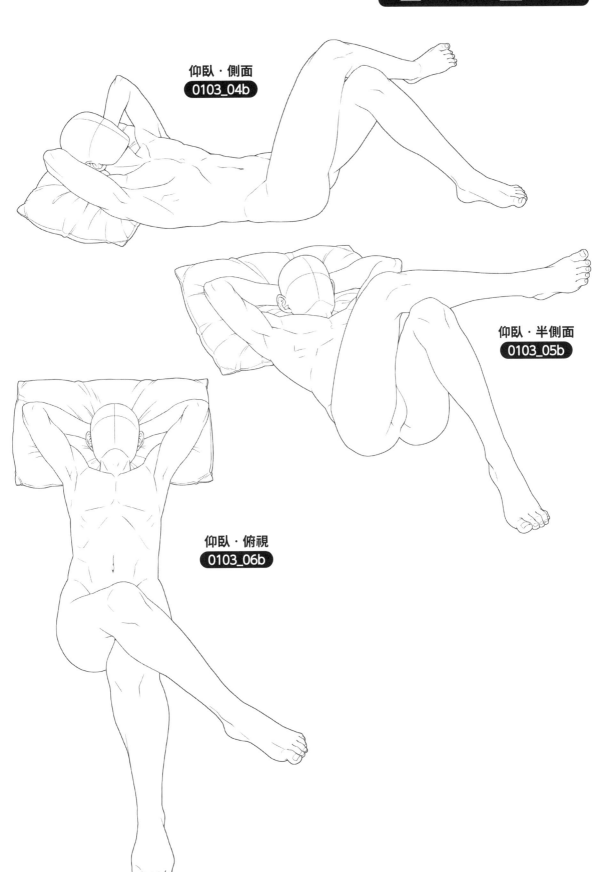

仰臥・側面
0103_04b

仰臥・半側面
0103_05b

仰臥・俯視
0103_06b

第 **2** 章 自然不做作的男孩姿勢

第 **3** 章 日常生活的姿勢

04 走路・跑步

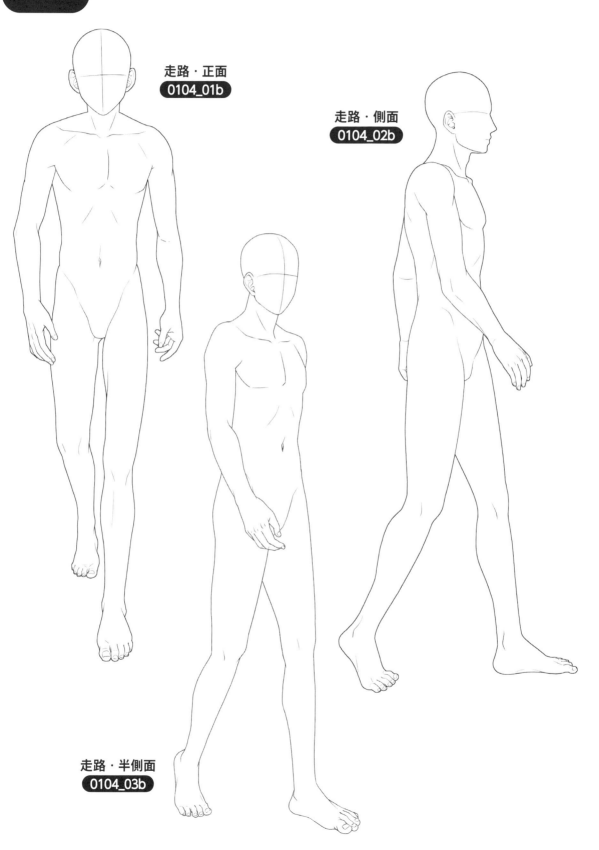

走路・正面
0104_01b

走路・側面
0104_02b

走路・半側面
0104_03b

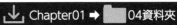

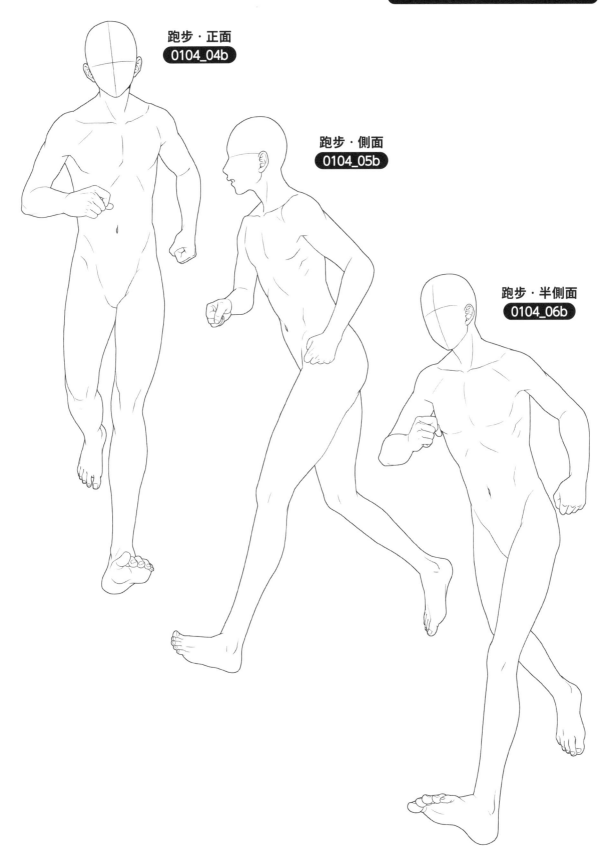

跑步・正面
0104_04b

跑步・側面
0104_05b

跑步・半側面
0104_06b

05 動態姿勢

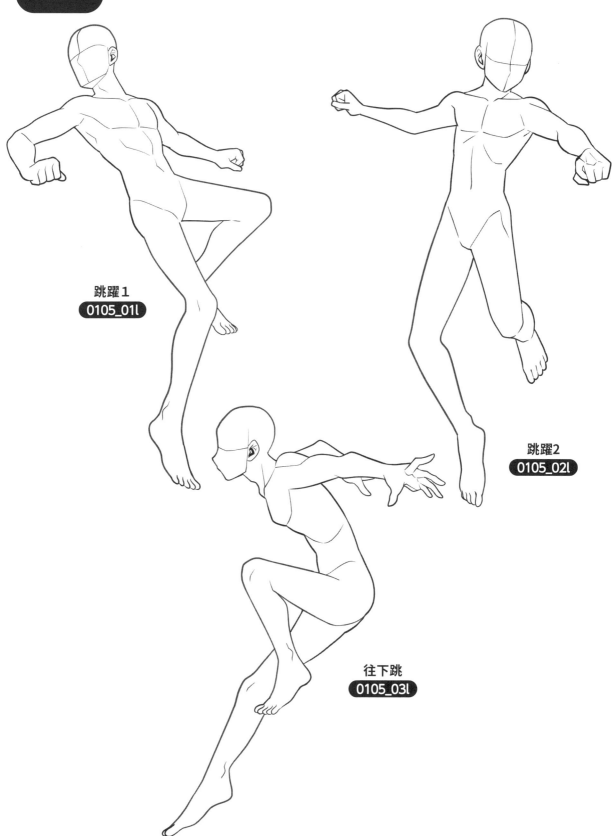

跳躍1
0105_01l

跳躍2
0105_02l

往下跳
0105_03l

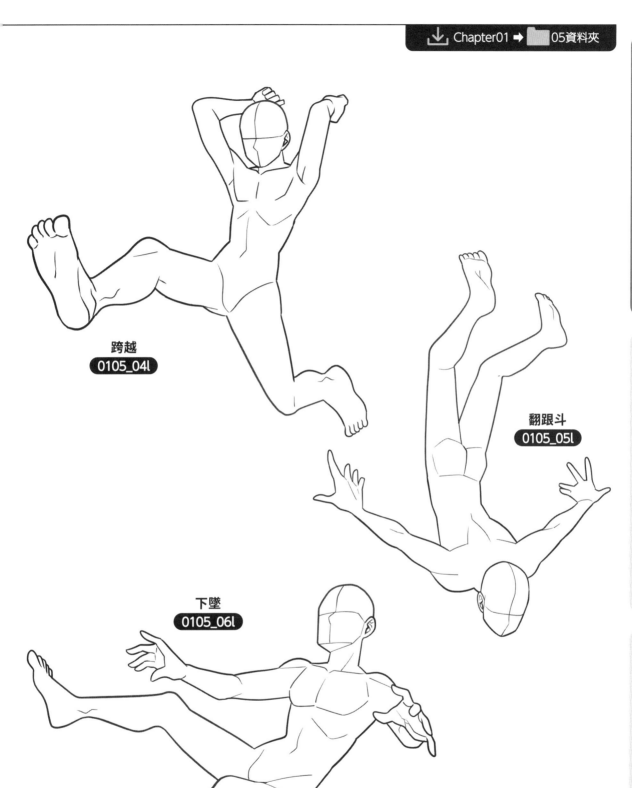

跨越
0105_04l

翻跟斗
0105_05l

下墜
0105_06l

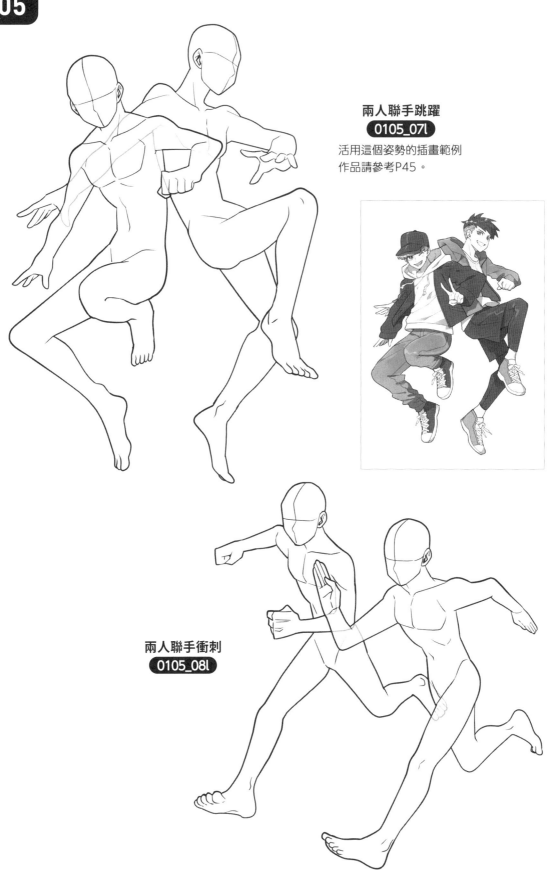

兩人聯手跳躍

0105_07l

活用這個姿勢的插畫範例
作品請參考P45。

兩人聯手衝刺

0105_08l

下墜的兩人
0105_09l

跨越牆壁
0105_10l

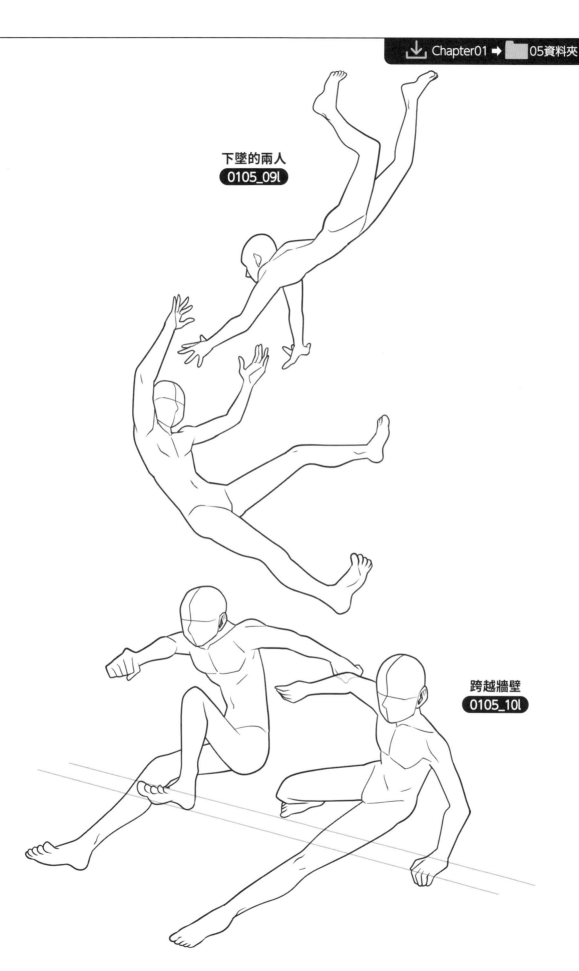

06 對話場景

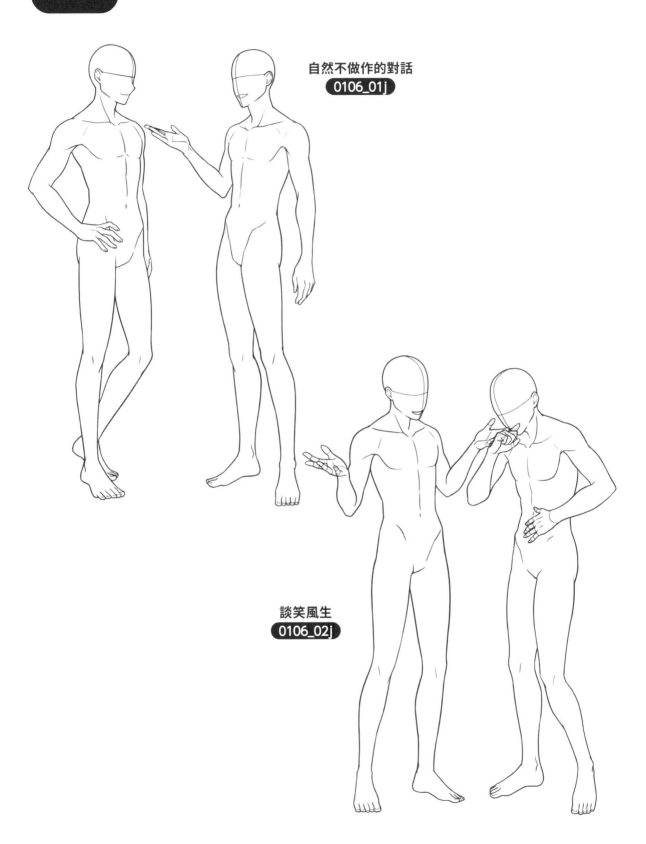

自然不做作的對話
0106_01j

談笑風生
0106_02j

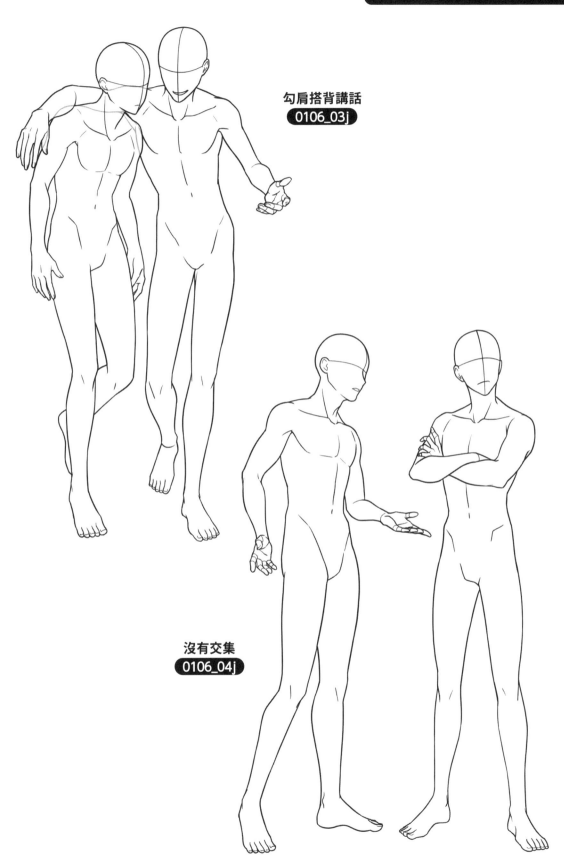

勾肩搭背講話
0106_03j

沒有交集
0106_04j

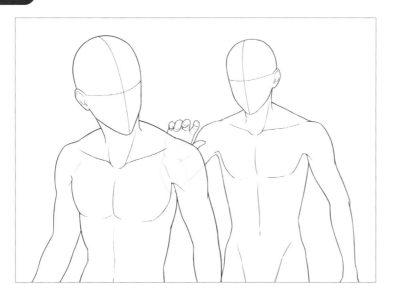

開口搭話
0106_05j

説明
0106_06j

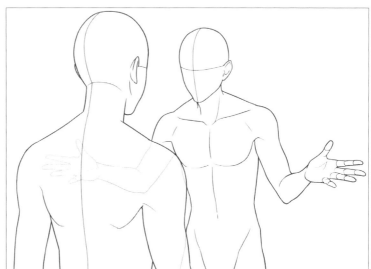

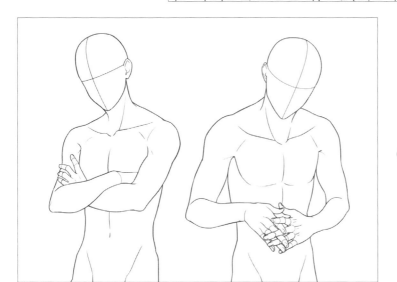

思索
0106_07j

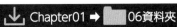

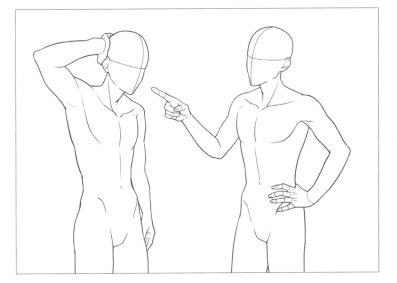

裝傻與吐嘈
0106_08j

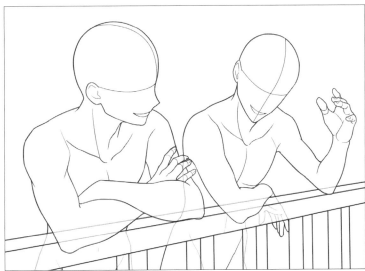

親密交談
0106_09j

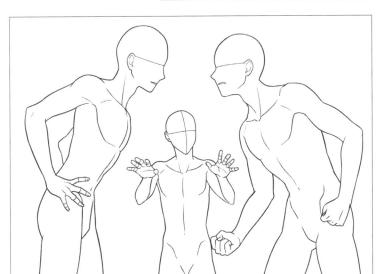

一觸即發
0106_10j

07 呈現出心情的姿勢

開心
0107_01c

太好啦——！
0107_02c

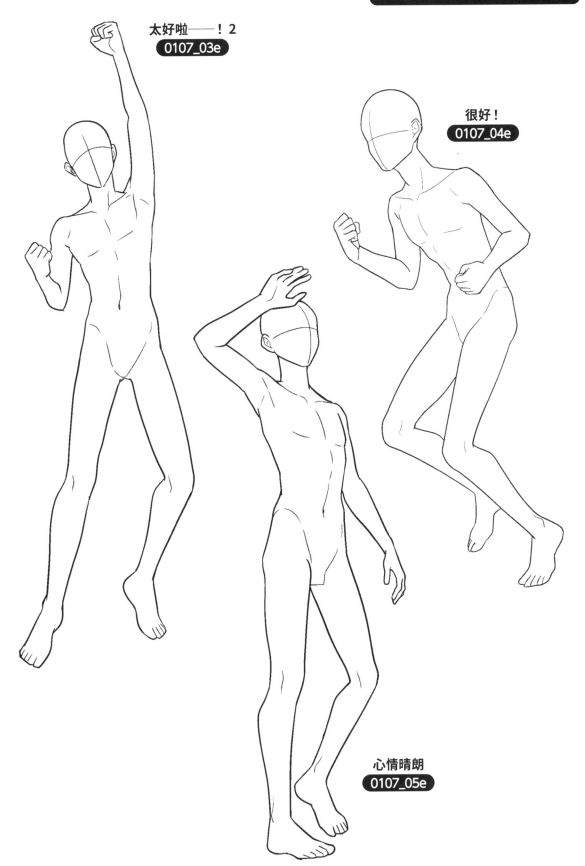

太好啦——！2
0107_03e

很好！
0107_04e

心情晴朗
0107_05e

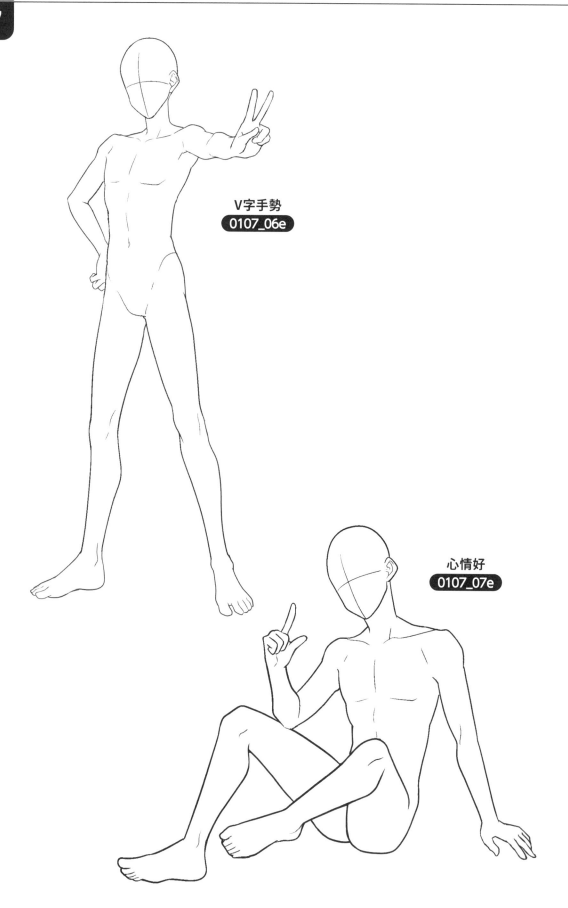

V字手勢
0107_06e

心情好
0107_07e

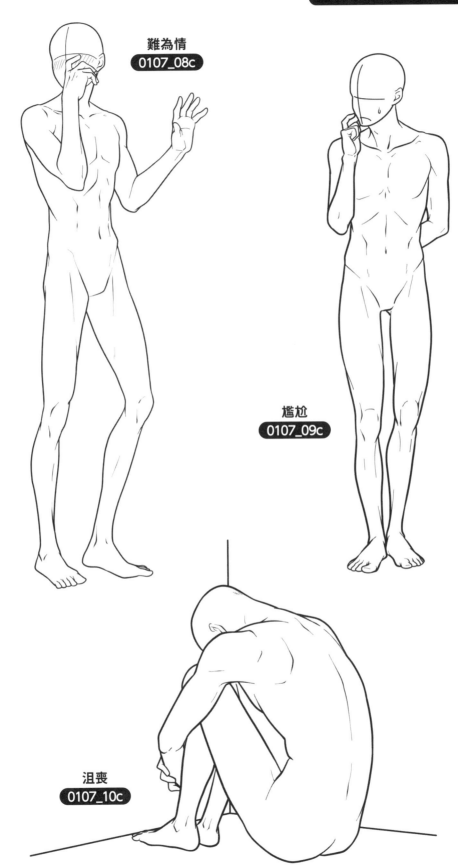

第1章 基本的男孩姿勢

第2章 自然不做作的男孩姿勢

第3章 日常生活的姿勢

難為情
0107_08c

尷尬
0107_09c

沮喪
0107_10c

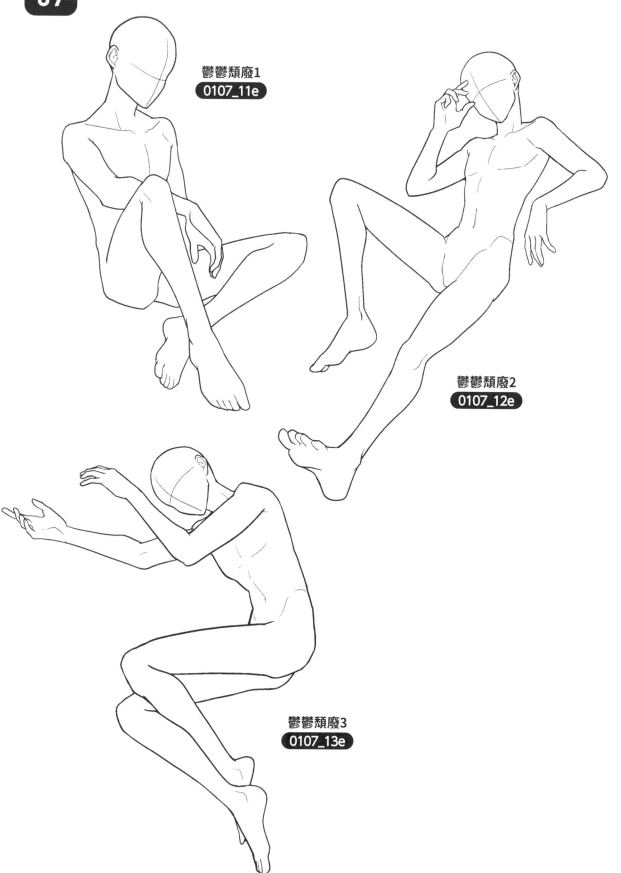

鬱鬱頹廢1
0107_11e

鬱鬱頹廢2
0107_12e

鬱鬱頹廢3
0107_13e

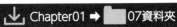

心情鬱悶1
0107_14e

心情鬱悶2
0107_15e

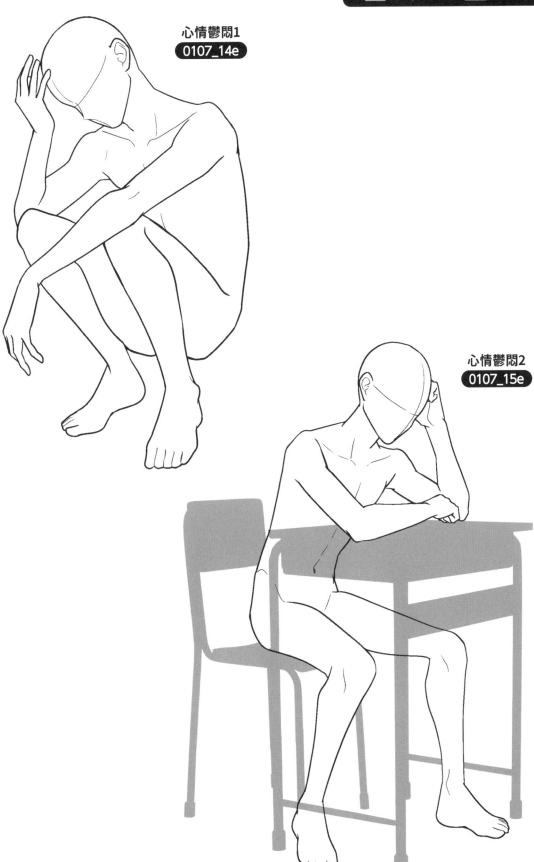

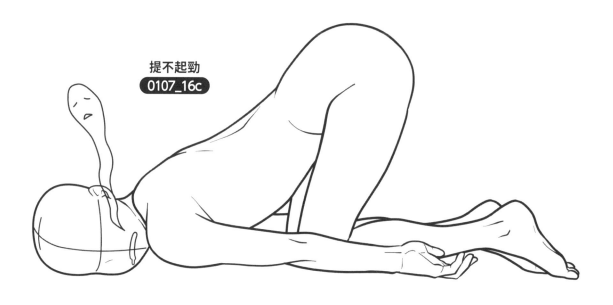

提不起勁
0107_16c

挫折
0107_17c

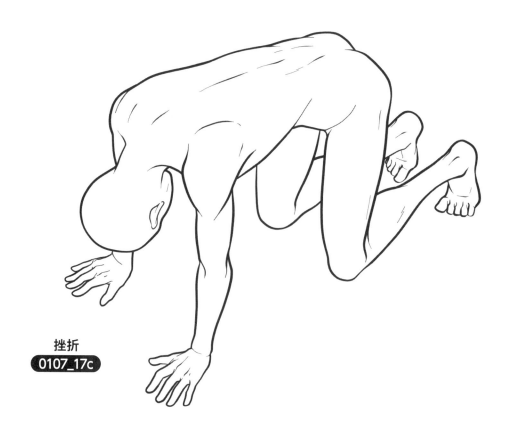

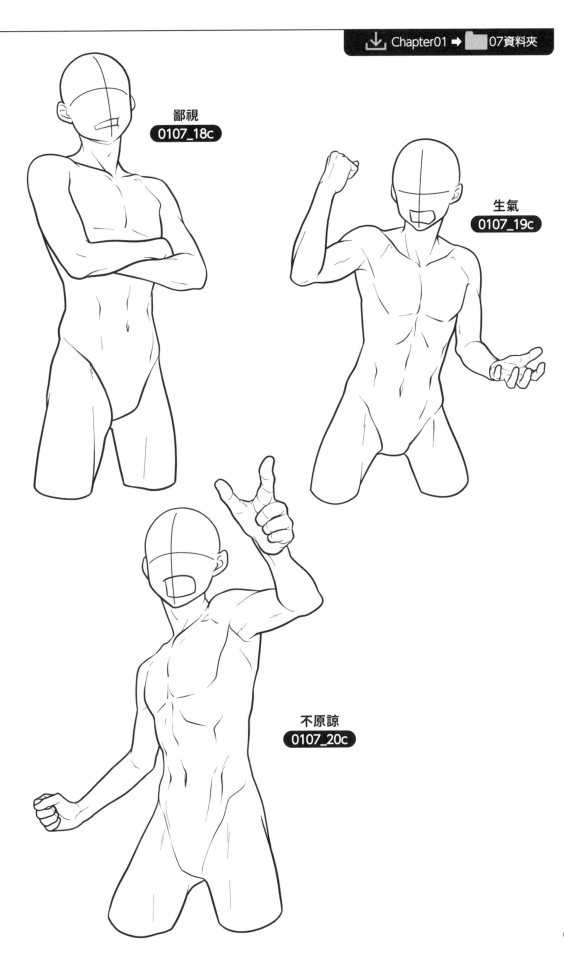

鄙視
0107_18c

生氣
0107_19c

不原諒
0107_20c

好好活用 雲端檔案吧！

本書所刊載的姿勢擷圖皆可自由透寫。您可以進行臨摹或透寫（描圖）姿勢來多加善用。

如果您是使用數位工具在畫圖，可多利用附贈的姿勢檔案，使用起來會很方便。

雲端檔案裡，姿勢擷圖分別收錄於「psd」以及「jpg」資料夾當中。請用您手邊的繪圖軟體開啟您想使用的擷圖檔案，並加上髮型、服裝與表情來創作出自己獨創的插畫吧！

這是以「CLIP STUDIO PAINT」開啟姿勢擷圖檔案的範例。psd 格式的檔案有依照每個人物角色分成不同圖層，因此如果您只想參考某個特定角色，使用起來也很方便。

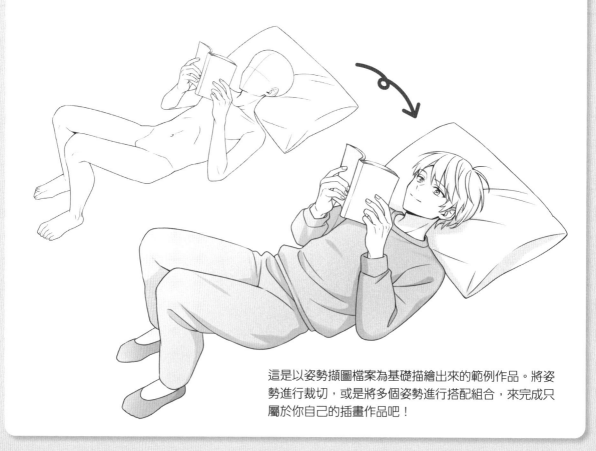

這是以姿勢擷圖檔案為基礎描繪出來的範例作品。將姿勢進行裁切，或是將多個姿勢進行搭配組合，來完成只屬於你自己的插畫作品吧！

第**2**章
自然不做作的男孩姿勢

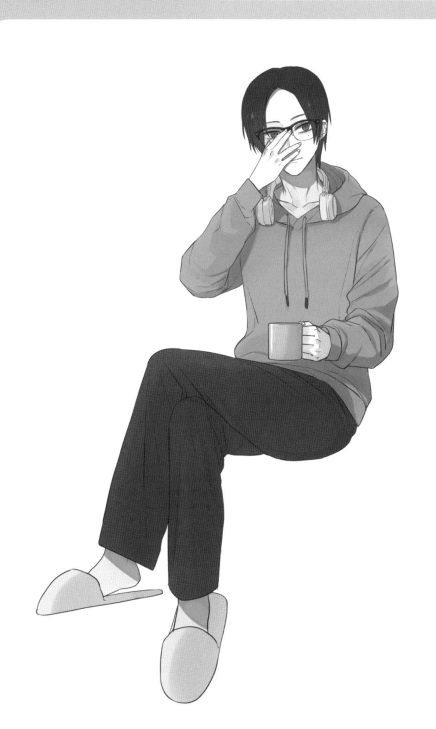

01 自然的站姿

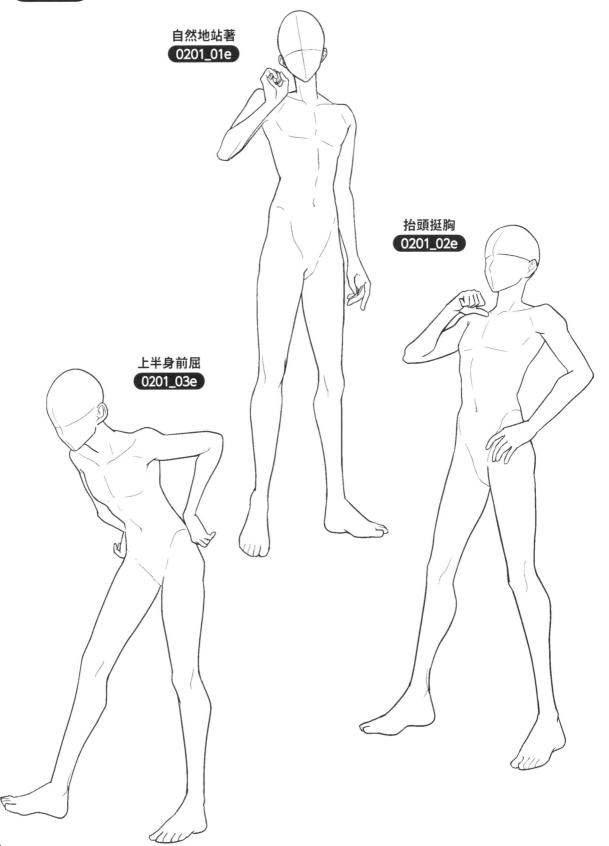

自然地站著
0201_01e

抬頭挺胸
0201_02e

上半身前屈
0201_03e

彎起一隻腳
0201_04e

將手放在後腦勺
0201_05e

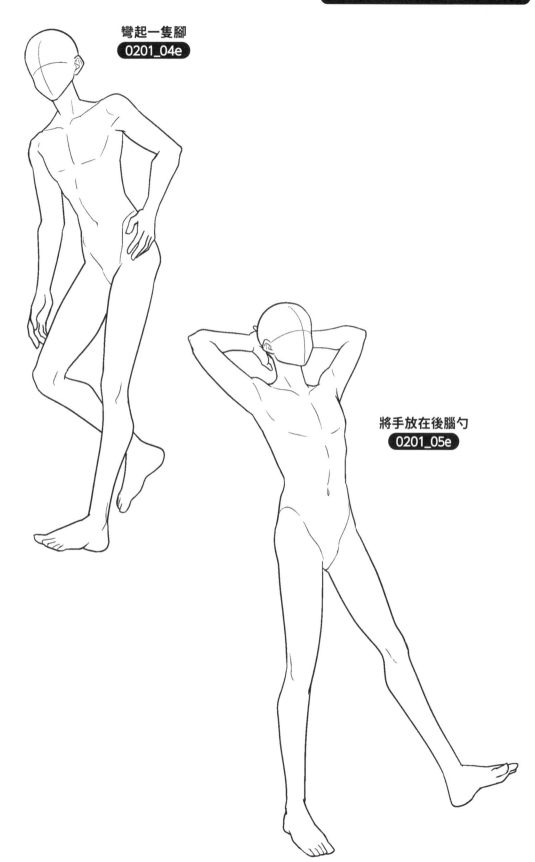

第1章 基本的男孩姿勢

第2章 自然不做作的男孩姿勢

第3章 日常生活的姿勢

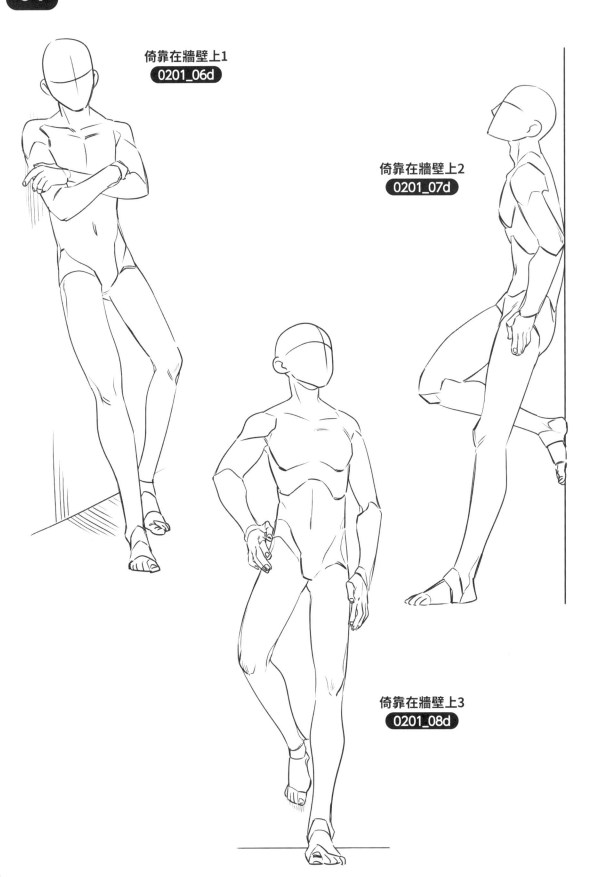

倚靠在牆壁上1
0201_06d

倚靠在牆壁上2
0201_07d

倚靠在牆壁上3
0201_08d

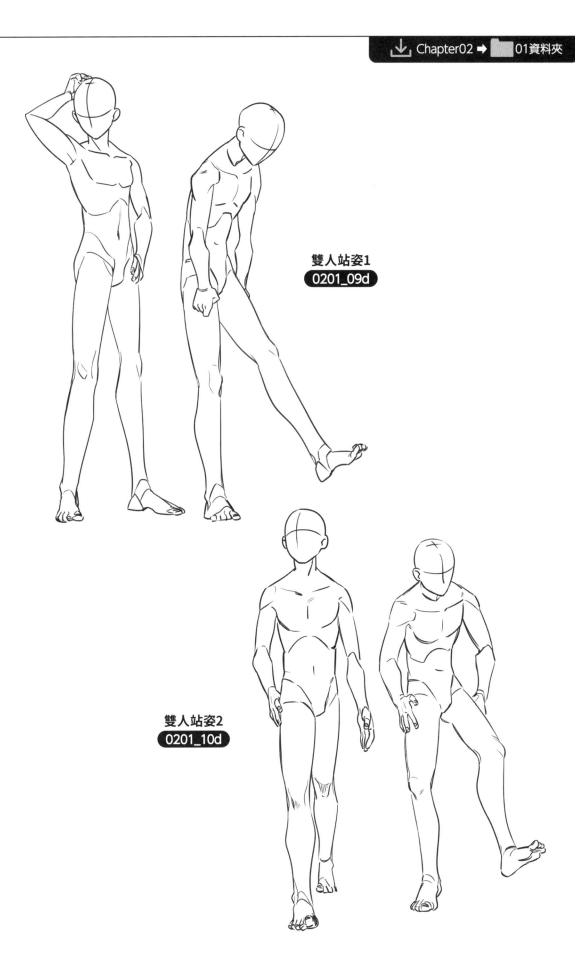

雙人站姿1
0201_09d

雙人站姿2
0201_10d

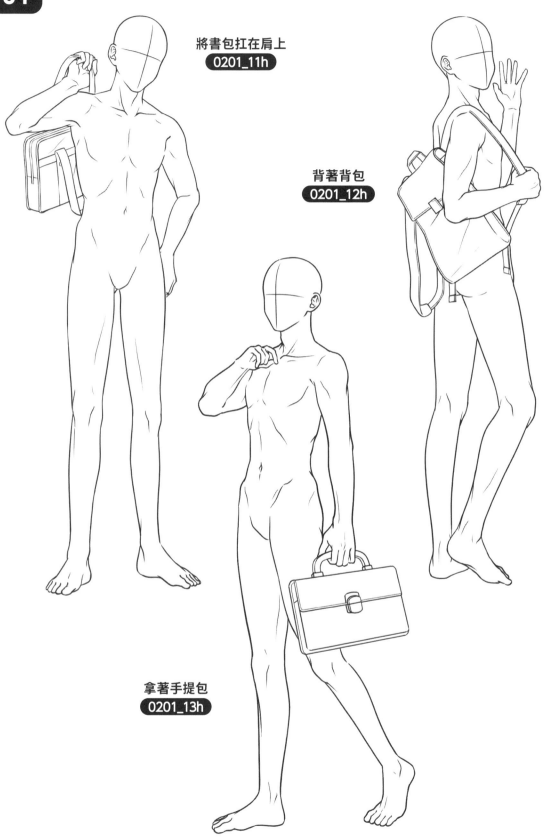

將書包扛在肩上
0201_11h

背著背包
0201_12h

拿著手提包
0201_13h

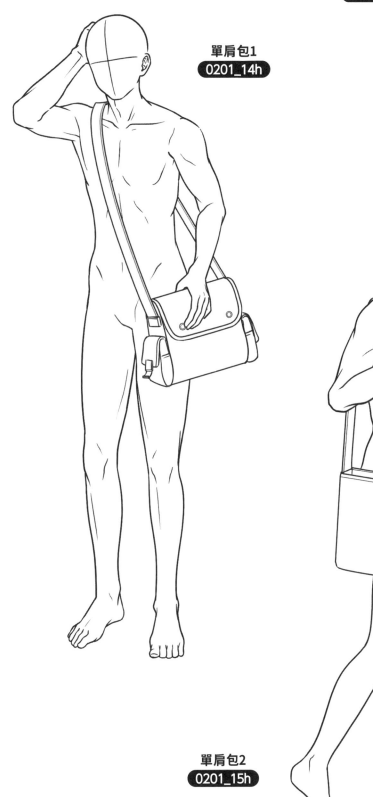

單肩包1
0201_14h

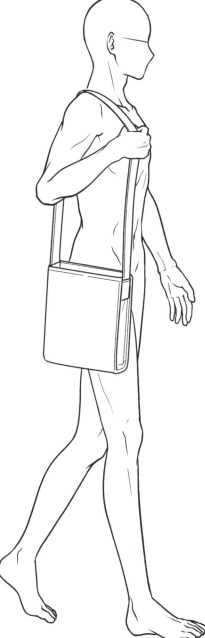

單肩包2
0201_15h

02 自然的坐姿

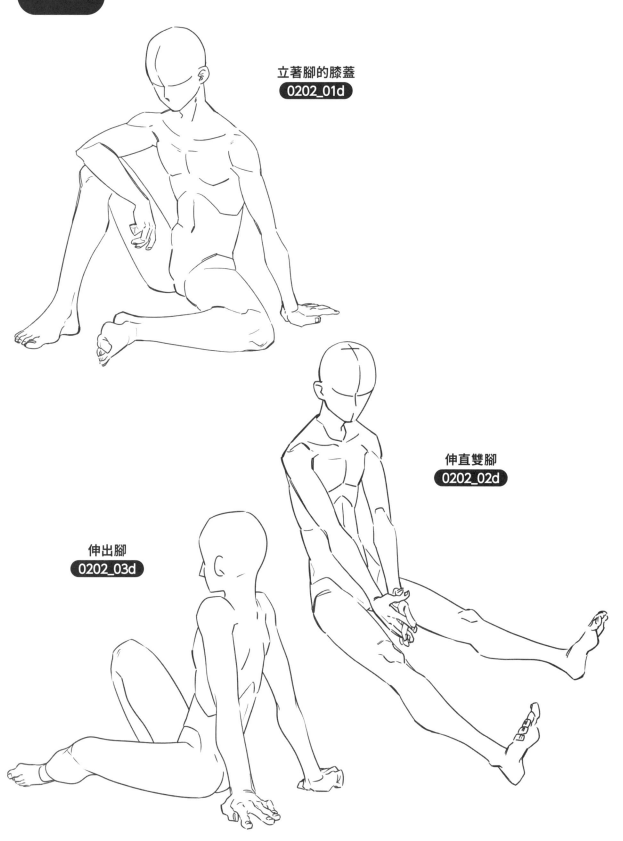

立著腳的膝蓋
0202_01d

伸直雙腳
0202_02d

伸出腳
0202_03d

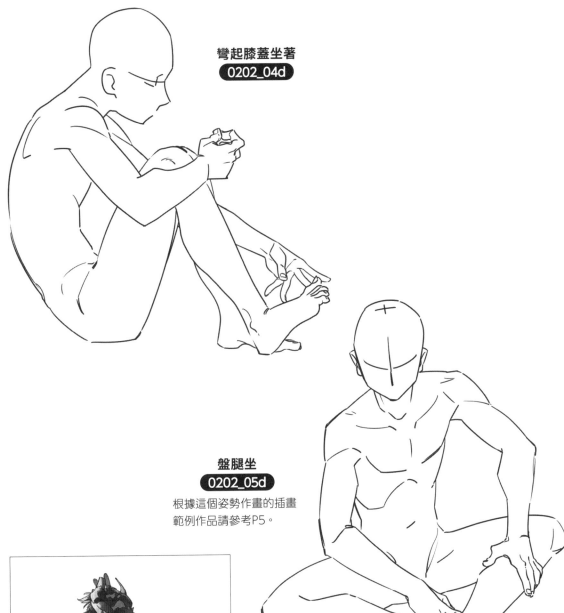

彎起膝蓋坐著
0202_04d

盤腿坐
0202_05d
根據這個姿勢作畫的插畫
範例作品請參考P5。

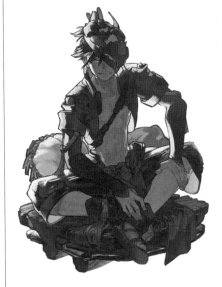

第**1**章 基本的男孩姿勢

第**2**章 自然不做作的男孩姿勢

第**3**章 日常生活的姿勢

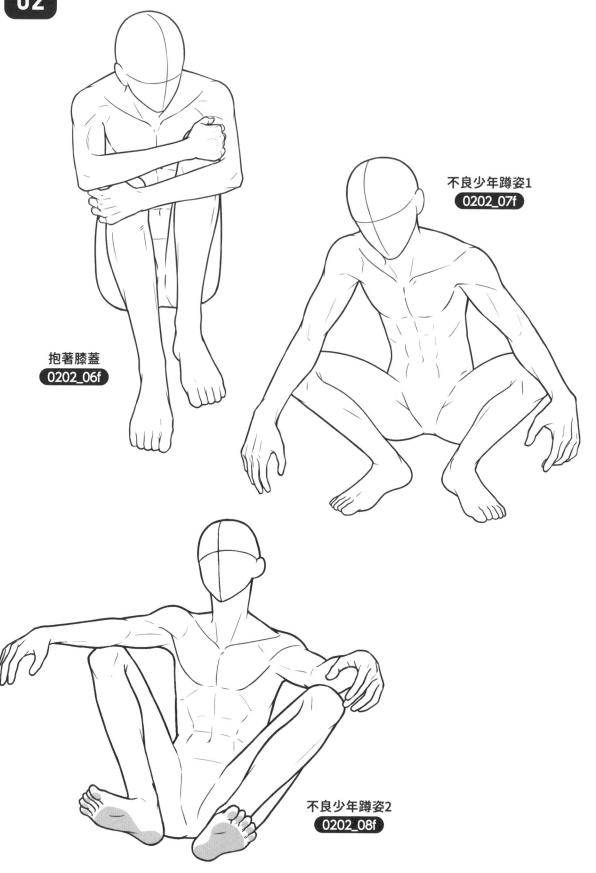

不良少年蹲姿1
0202_07f

抱著膝蓋
0202_06f

不良少年蹲姿2
0202_08f

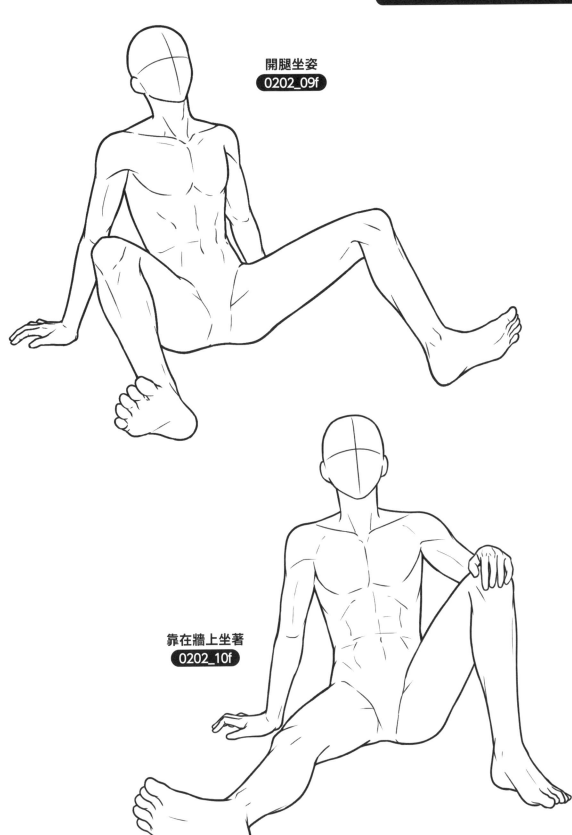

開腿坐姿
0202_09f

靠在牆上坐著
0202_10f

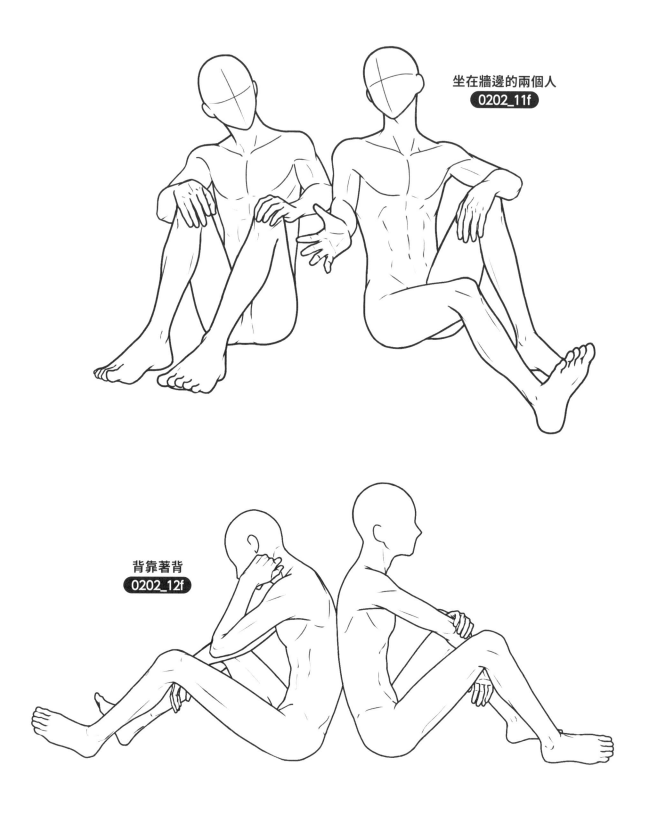

坐在牆邊的兩個人
0202_11f

背靠著背
0202_12f

坐在地板上的兩個人1
0202_13f

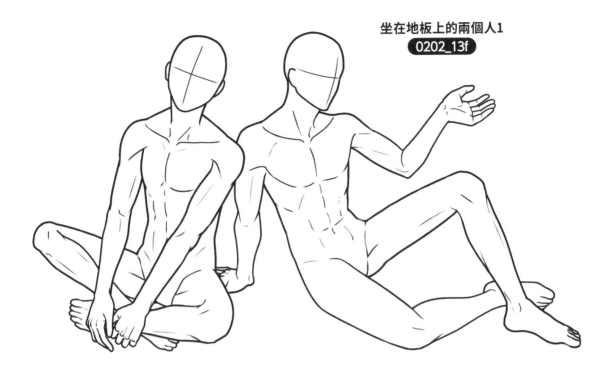

坐在地板上的兩個人2
0202_14f

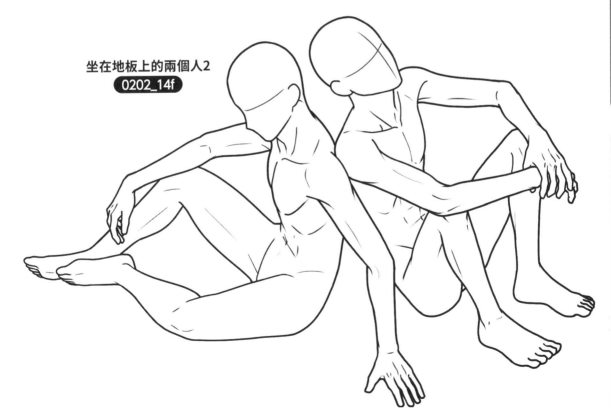

第1章 基本的男孩姿勢

第2章 自然不做作的男孩姿勢

第3章 日常生活的姿勢

03 自然的椅子坐姿

上半身前屈坐著
0203_01c

立起一隻腳坐著
0203_03c

散漫地坐著
0203_02c

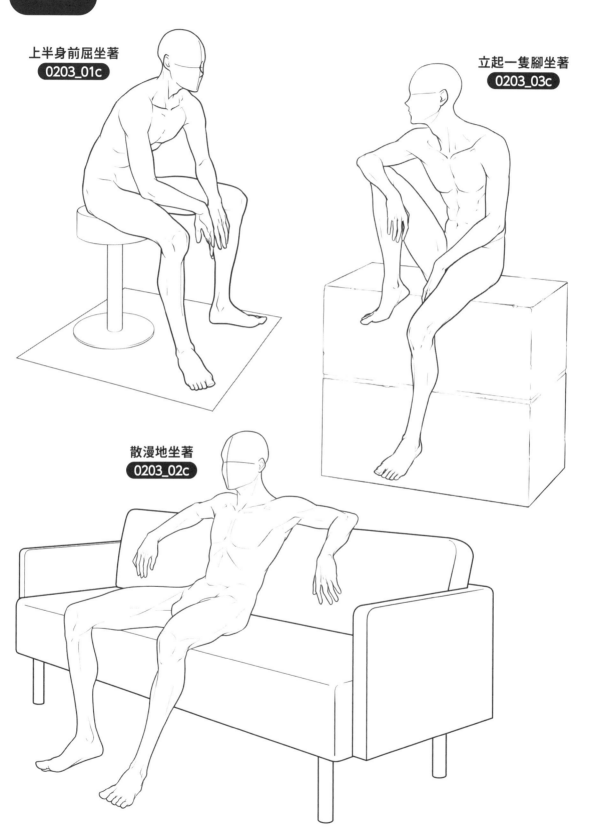

第1章 基本的男孩姿勢

第2章 自然不做作的男孩姿勢

第3章 日常生活的姿勢

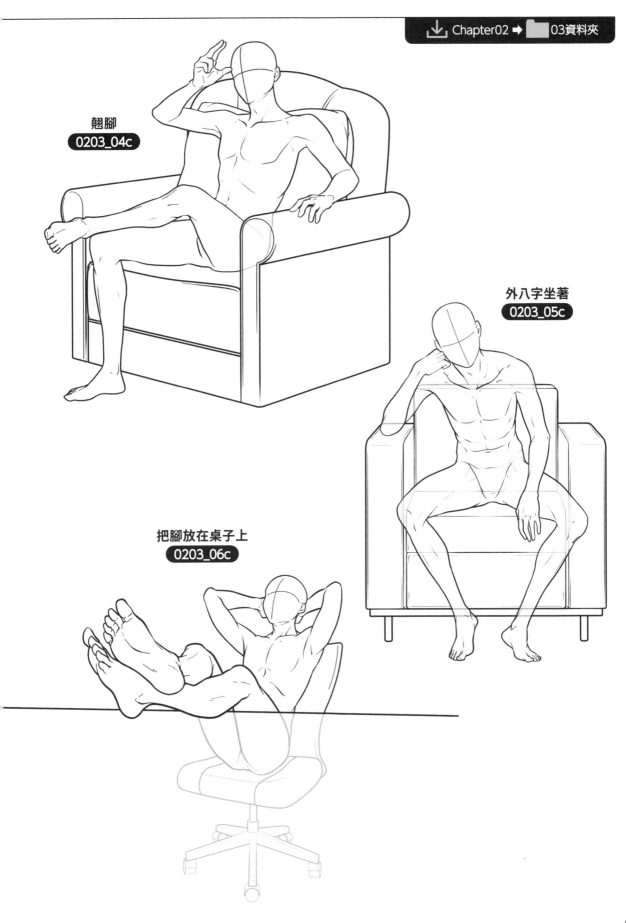

翹腳
0203_04c

外八字坐著
0203_05c

把腳放在桌子上
0203_06c

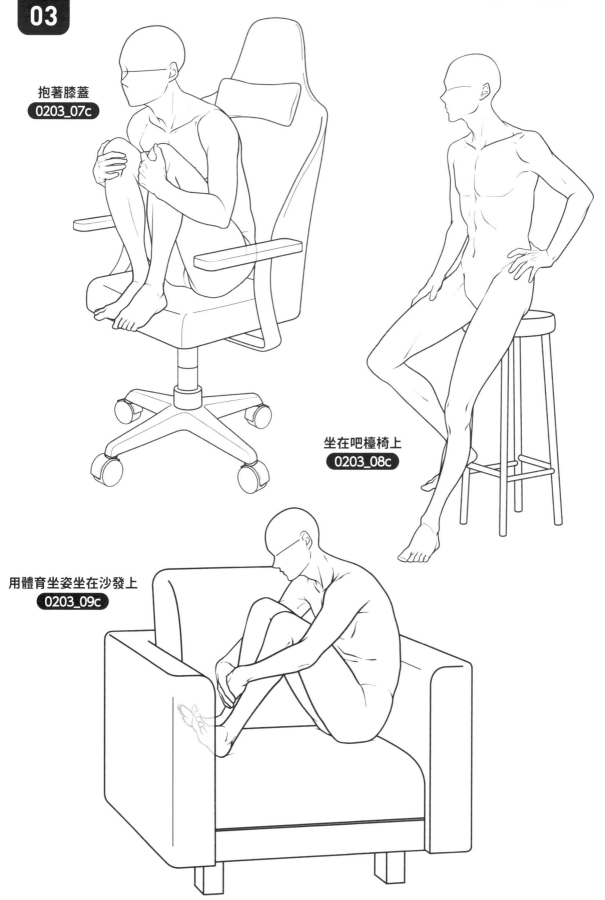

抱著膝蓋
0203_07c

坐在吧檯椅上
0203_08c

用體育坐姿坐在沙發上
0203_09c

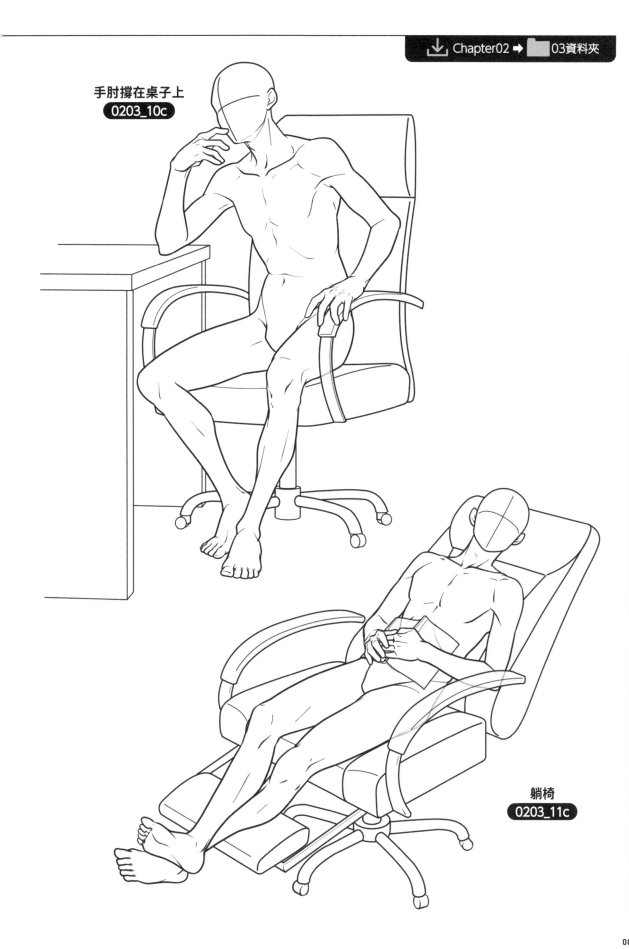

手肘撐在桌子上
0203_10c

躺椅
0203_11c

第 **1** 章　基本的男孩姿勢

第 **2** 章　自然不做作的男孩姿勢

第 **3** 章　日常生活的姿勢

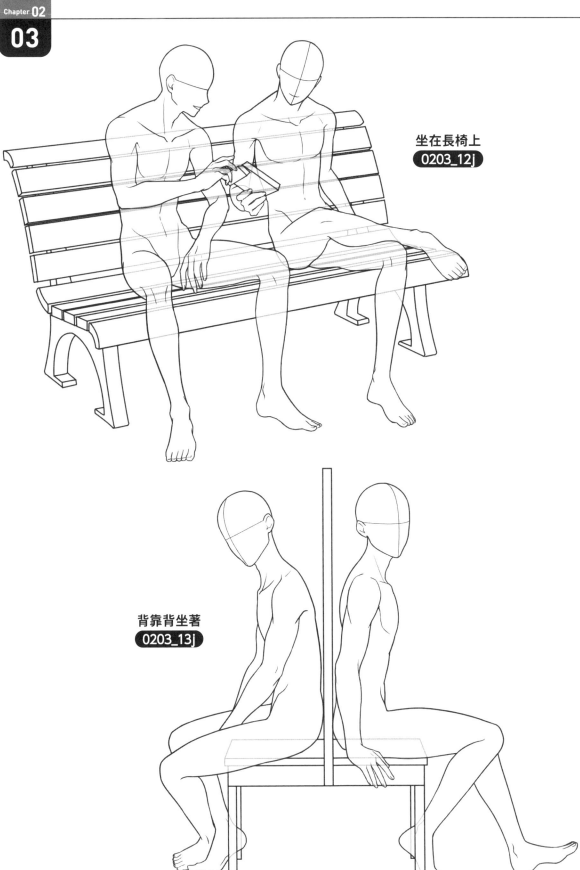

坐在長椅上
0203_12j

背靠背坐著
0203_13j

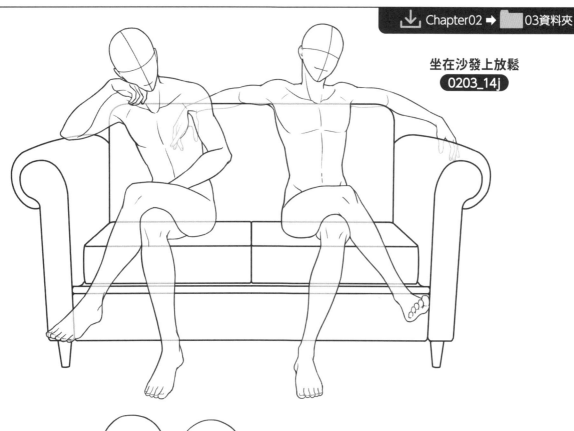

坐在沙發上放鬆
`0203_14j`

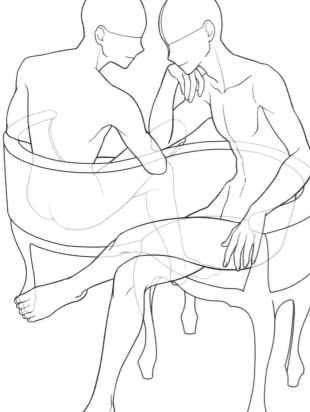

密談椅
`0203_15j`

活用這個姿勢的插畫範例
作品請參考P3。

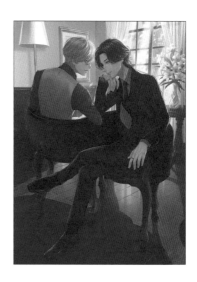

04 自然的躺臥姿勢

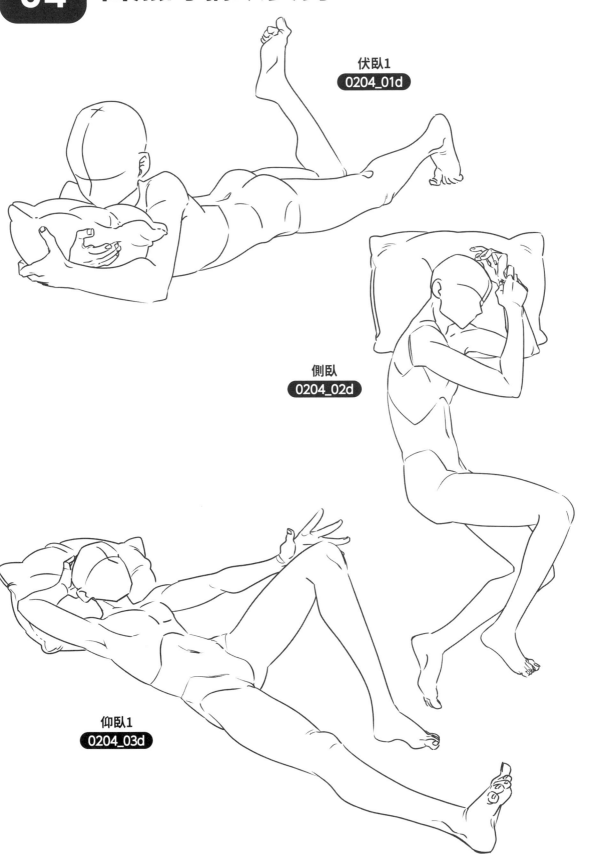

伏臥1
0204_01d

側臥
0204_02d

仰臥1
0204_03d

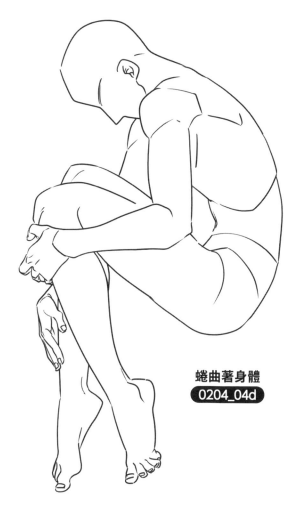

蜷曲著身體
0204_04d

撐著手肘
0204_05d

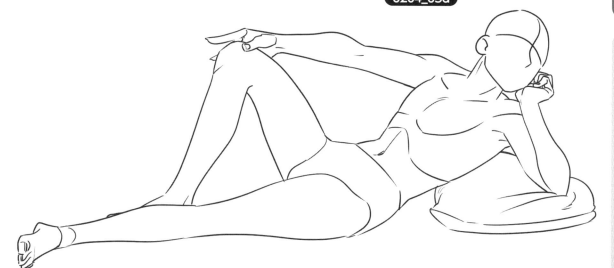

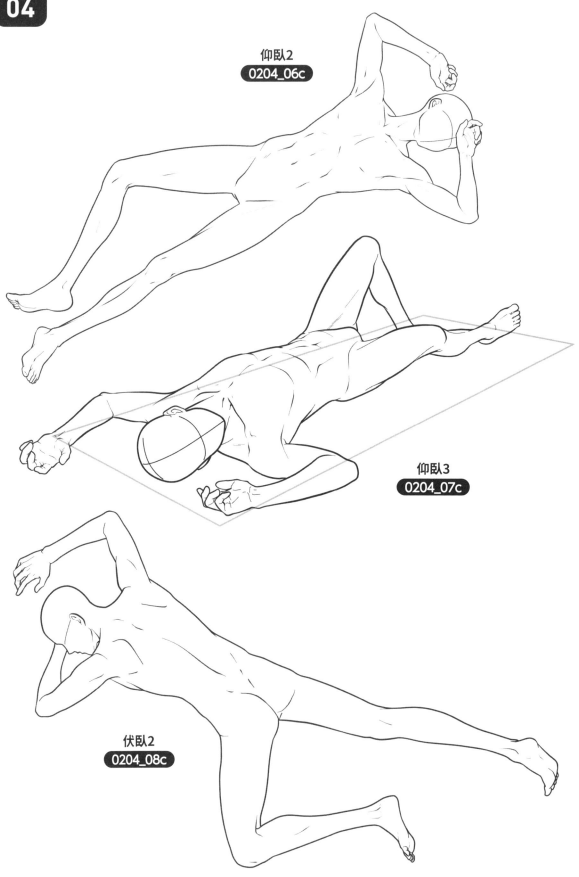

仰臥2
0204_06c

仰臥3
0204_07c

伏臥2
0204_08c

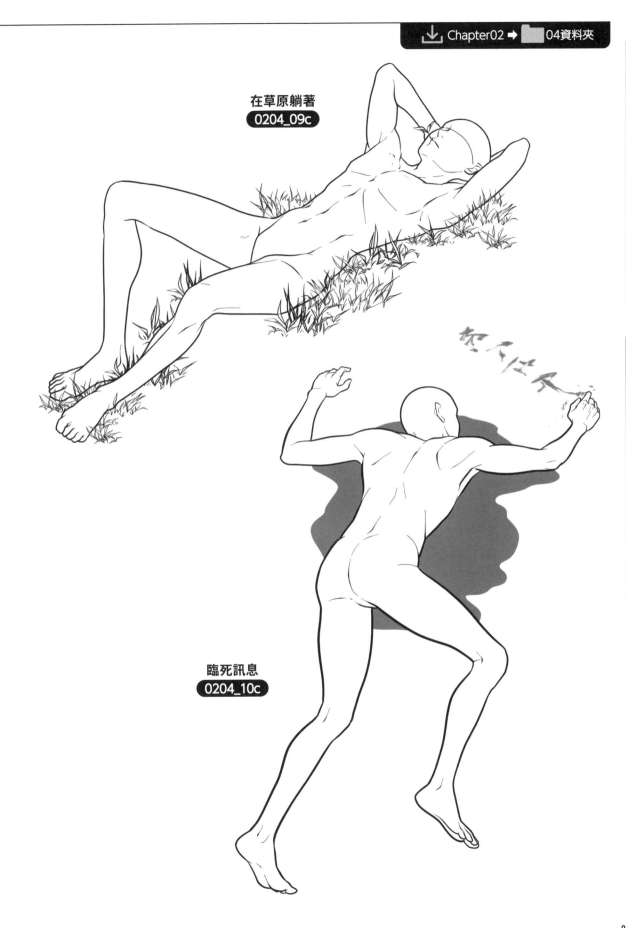

在草原躺著
0204_09c

臨死訊息
0204_10c

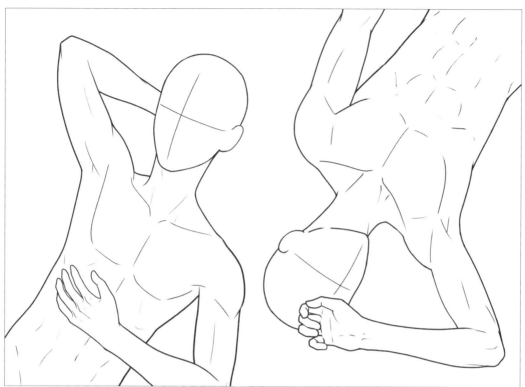

躺著的兩個人1
0204_11f

躺著的兩個人2
0204_12f

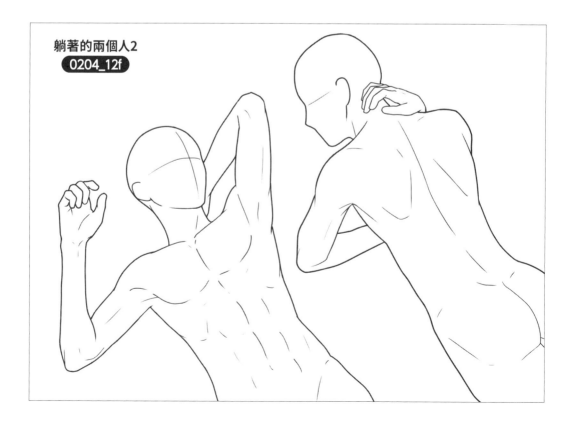

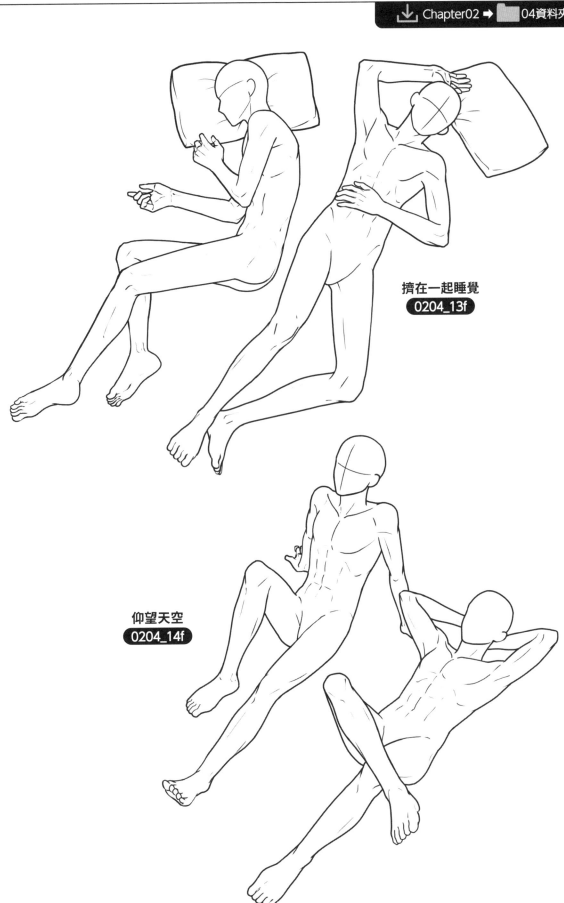

擠在一起睡覺
0204_13f

仰望天空
0204_14f

第1章 基本的男孩姿勢

第2章 自然不做作的男孩姿勢

第3章 日常生活的姿勢

05 運用物品的肢體動作

拿下眼鏡
0205_01g

戴上眼鏡
0205_02g

擦拭眼鏡
0205_03g

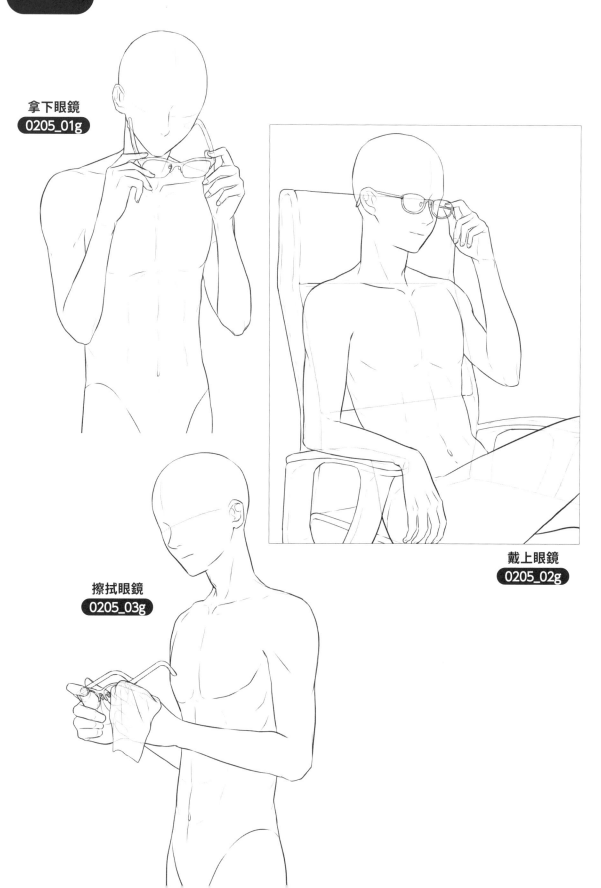

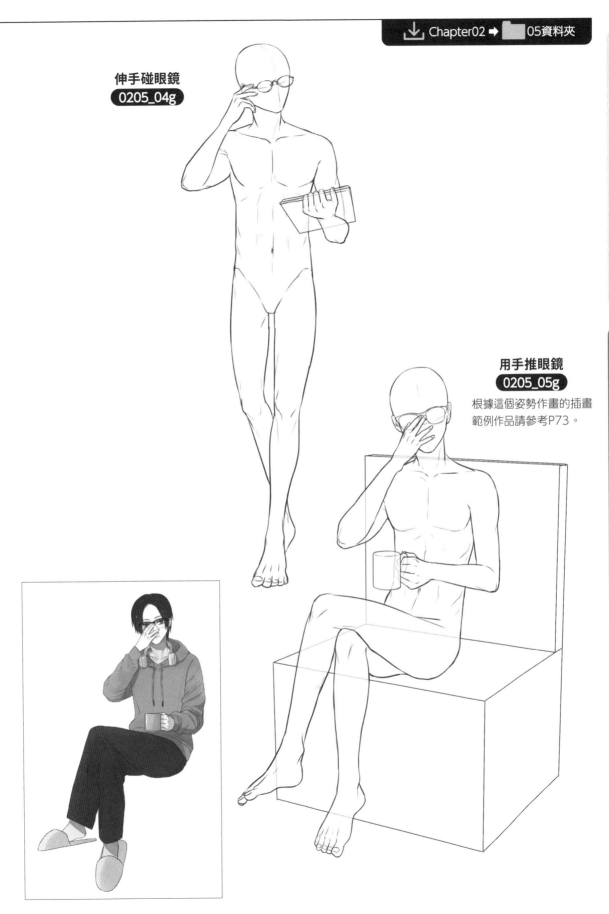

伸手碰眼鏡
0205_04g

用手推眼鏡
0205_05g

根據這個姿勢作畫的插畫
範例作品請參考P73。

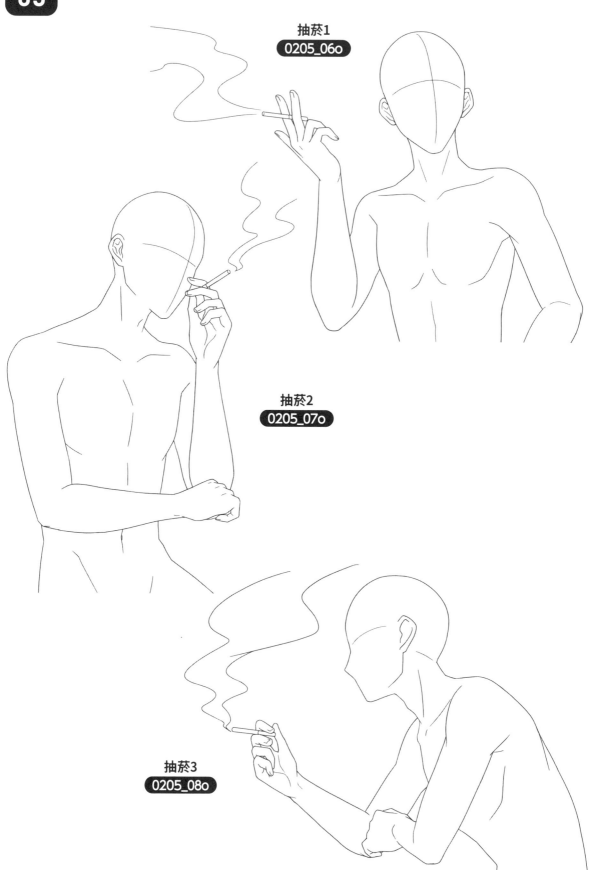

抽菸1
0205_06o

抽菸2
0205_07o

抽菸3
0205_08o

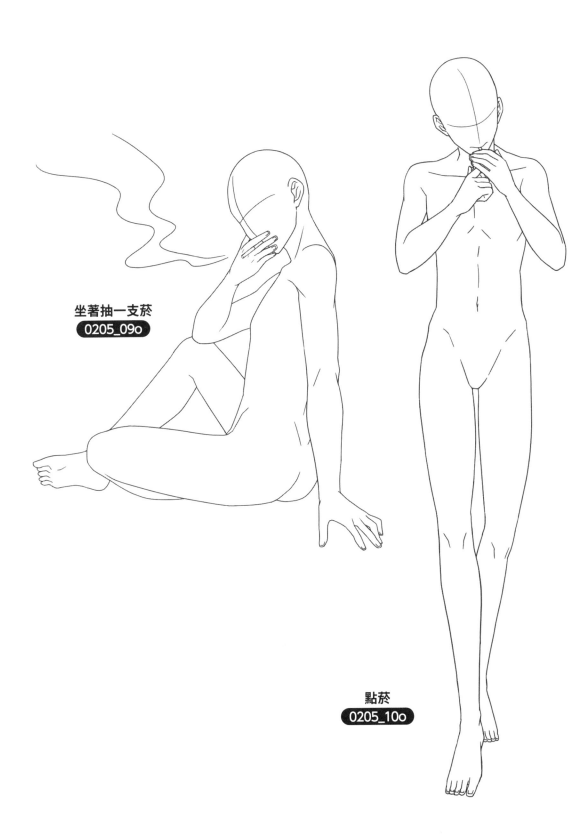

坐著抽一支菸
0205_09o

點菸
0205_10o

第1章 基本的男孩姿勢

第2章 自然不做作的男孩姿勢

第3章 日常生活的姿勢

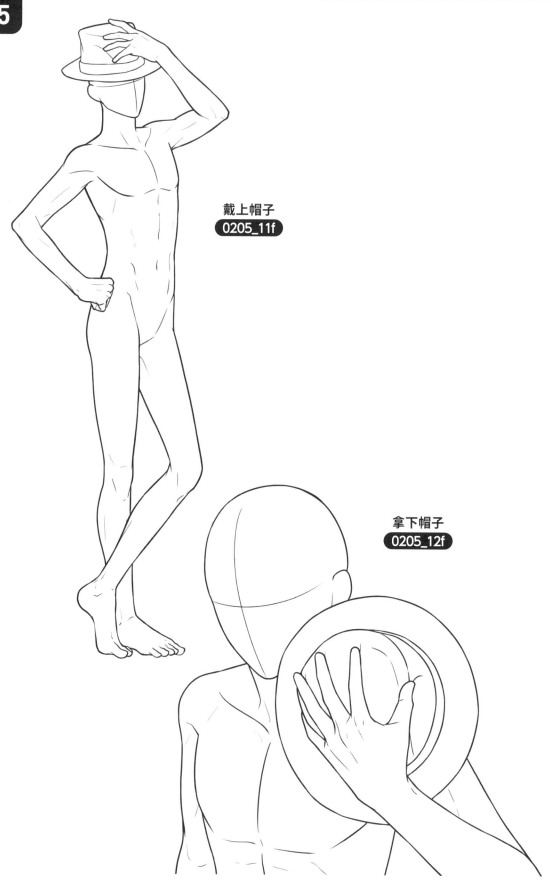

戴上帽子
0205_11f

拿下帽子
0205_12f

用手碰帽簷
0205_14f

戴上棒球帽
0205_13f

拿在臉前
0205_15f

手的「紋路」「關節」與整體的「外形輪廓」表現出年輕男性形象

由於手與外形輪廓就算穿著衣服也看得見，
因此我都是運用這些地方來表現出年齡或性別

① 手的紋路

若有描繪手背與手腕的紋路，就能夠表現出男性形象及年齡，因此我很常利用這個方法。

手背的紋路，我只會畫出中指、無名指的線條。
如果是彩色作畫的話，其他紋路會加上陰影。

線稿　　　　　　　　帶有陰影

要明確地描繪出手腕的這條紋路

食指我大多只會加上
關節的凹陷處而已。

※會視手部的動作姿勢＆角度而定。

因為我很喜歡拿著iPhone或筆所形成的這條紋路，所以會很確實地將其描繪出來。

若是描繪太多紋路，看起來會不像是個青年，因此紋路刻畫要適度。

以我自己的角度來看，這樣子我會覺得畫太多了

② 手指・手腕的關節

手指由於是一個可以呈現出男性風情的部位，因此我都會很用心地處理。特別是將手指根部畫得細一點並去強調關節，那種皮下脂肪較少的男性形象就會一口氣大增。手腕的骨頭若是在袖口之中若隱若現，也能夠增加男性氣質。

手指若是將根部畫得很細，並將手指之間的距離畫得有點開，那種苗條男性的感覺就會增加。

指尖若是描繪得帶有四角感，就會很有男性風格！

手指關節要很結實，並帶有一點突出感。

要在袖口之中若隱若現

手腕骨頭的突出處要確實描繪出來

③ 外型輪廓

將腿的外形輪廓畫成◇，光是這樣就會變得很有男性風格！！

我在決定姿勢時，會意識著那種一眼就可以看出是「男性」「青年」的外形輪廓。
一開始用塗黑或圓圈線（→）的方式來畫出姿勢的話，
可以很容易就看出外形輪廓，
所以我很常用這種方式。

圓圈線

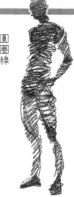

將腰部往前挺出的話，就是一種裝模作樣的大哥風。

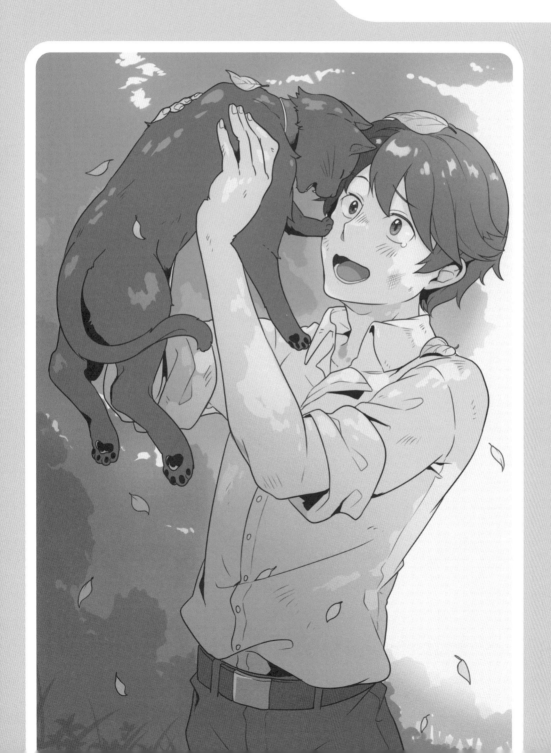

Chapter 03

01 日常生活的動作

早上了
0301_01g

關掉鬧鐘
0301_02g

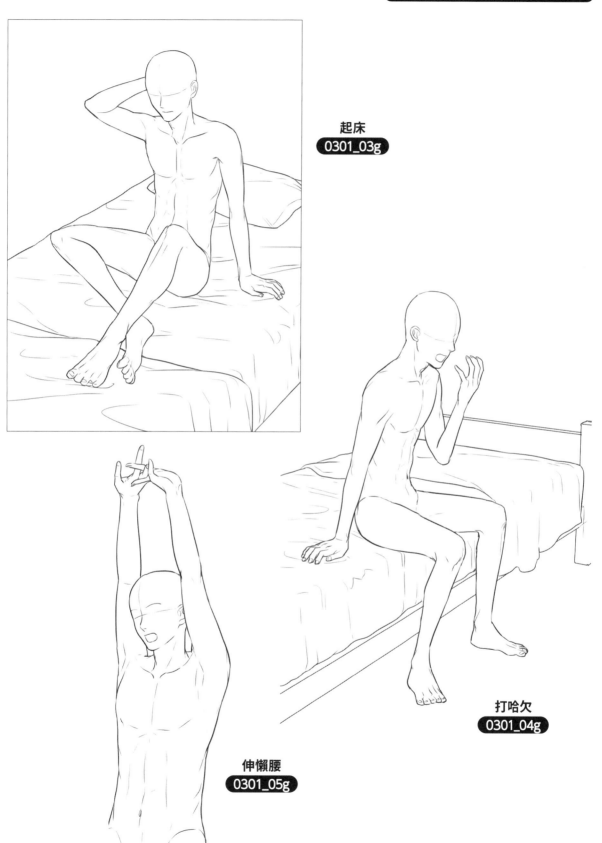

起床
0301_03g

打哈欠
0301_04g

伸懶腰
0301_05g

第1章 基本的男孩姿勢

第2章 自然不做作的男孩姿勢

第3章 日常生活的姿勢

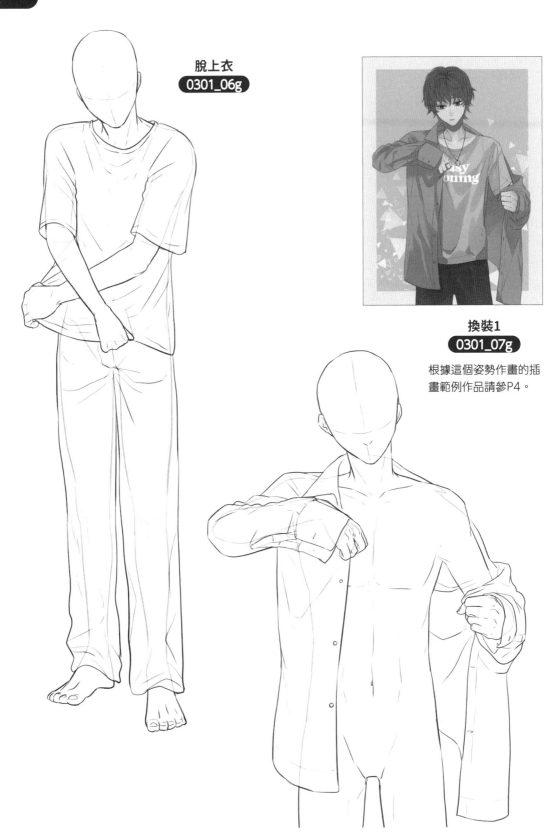

脫上衣
`0301_06g`

換裝1
`0301_07g`

根據這個姿勢作畫的插
畫範例作品請參P4。

換裝2
0301_08g

換裝3
0301_09g

打領帶
0301_10g

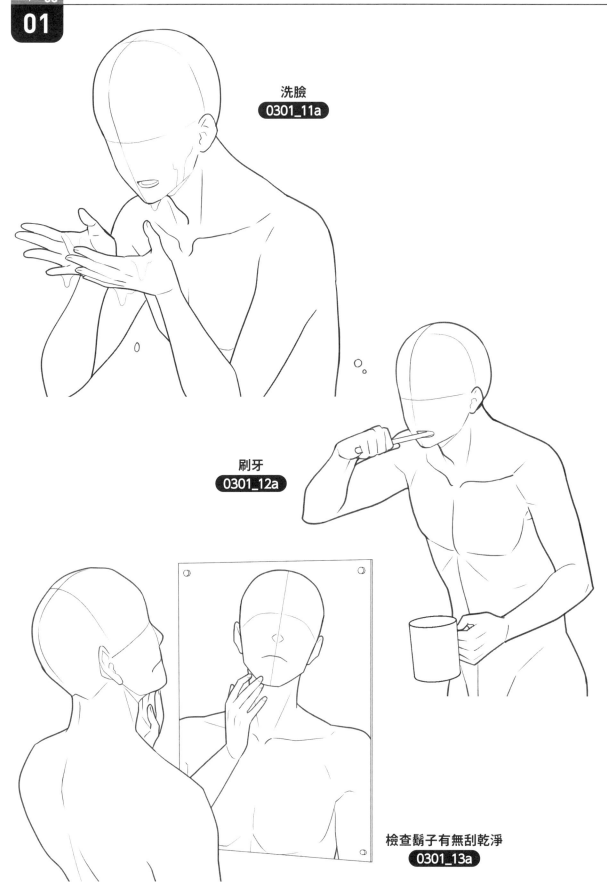

洗臉
0301_11a

刷牙
0301_12a

檢查鬍子有無刮乾淨
0301_13a

吹風機吹頭髮
0301_14a

整理頭髮
0301_15a

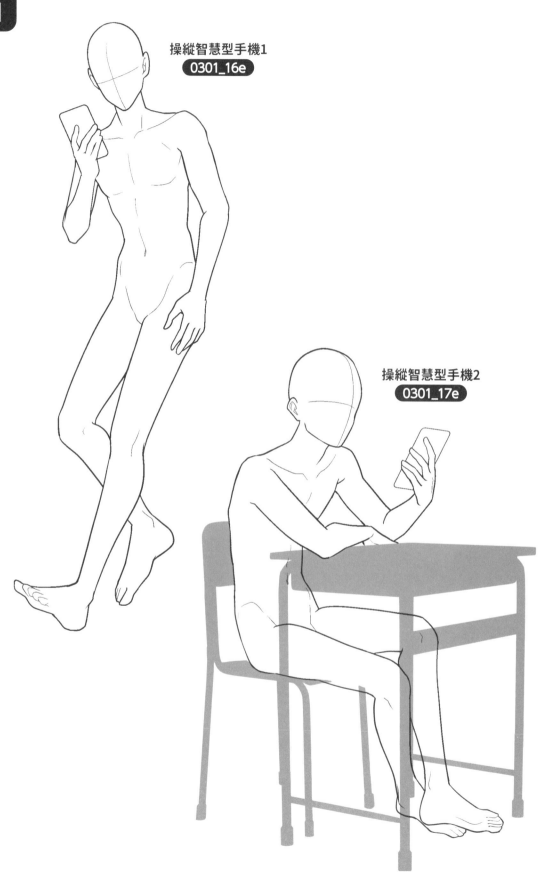

操縱智慧型手機1
0301_16e

操縱智慧型手機2
0301_17e

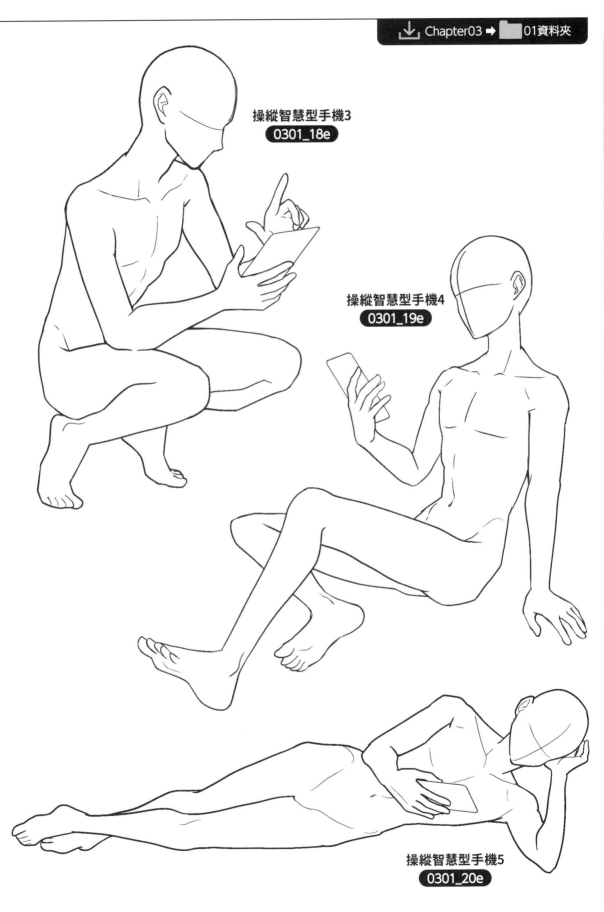

操縱智慧型手機3
0301_18e

操縱智慧型手機4
0301_19e

操縱智慧型手機5
0301_20e

第3章 日常生活的姿勢

113

02 校園生活

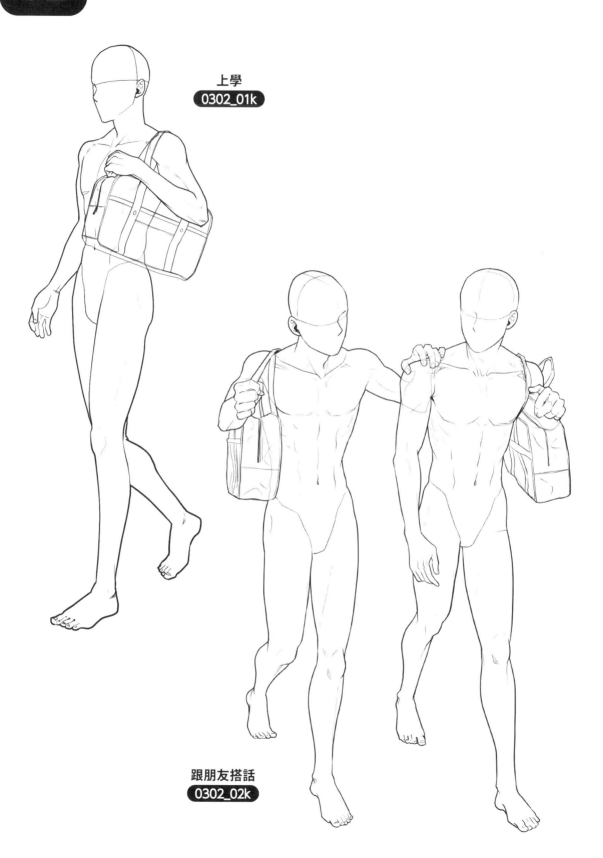

上學
0302_01k

跟朋友搭話
0302_02k

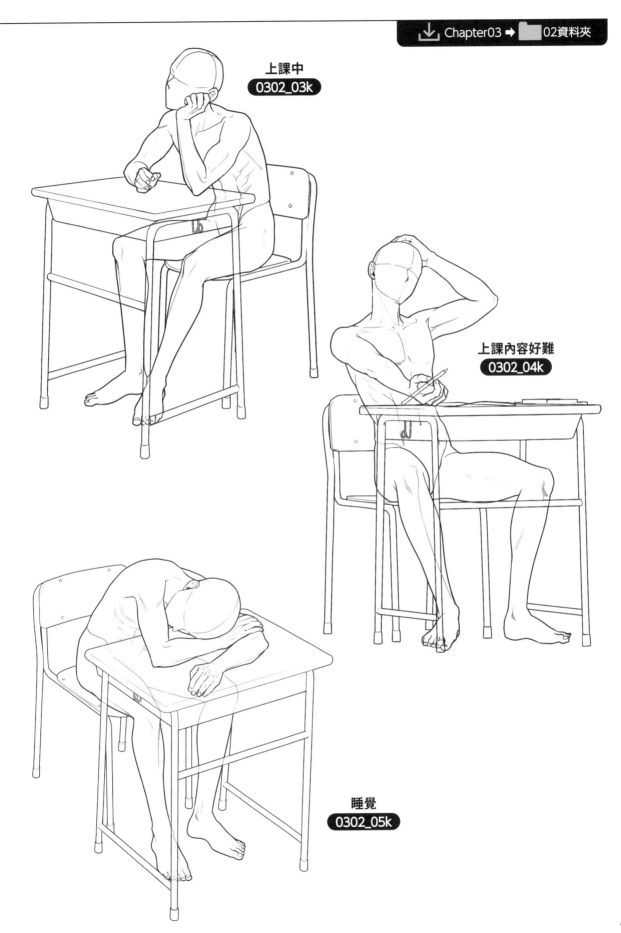

上課中
0302_03k

上課內容好難
0302_04k

睡覺
0302_05k

提早吃便當
0302_06k

鬧對方
0302_07k

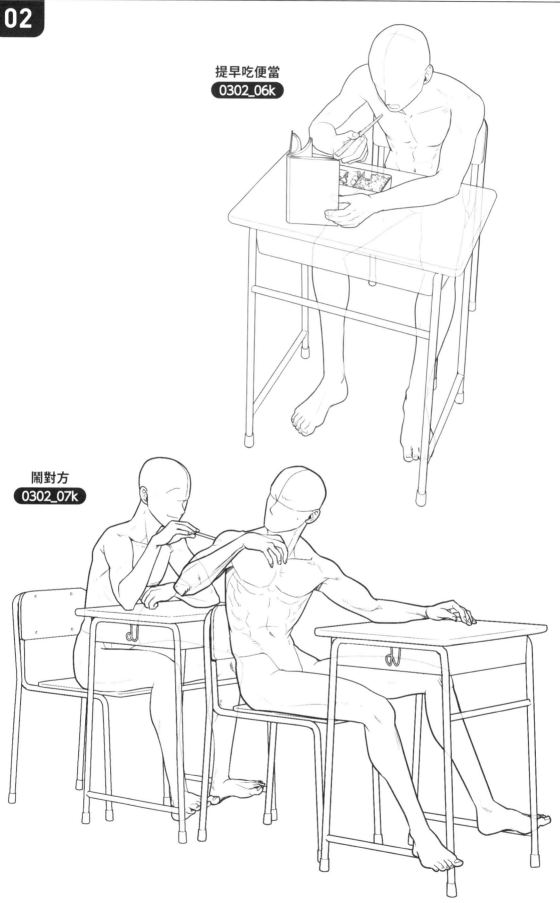

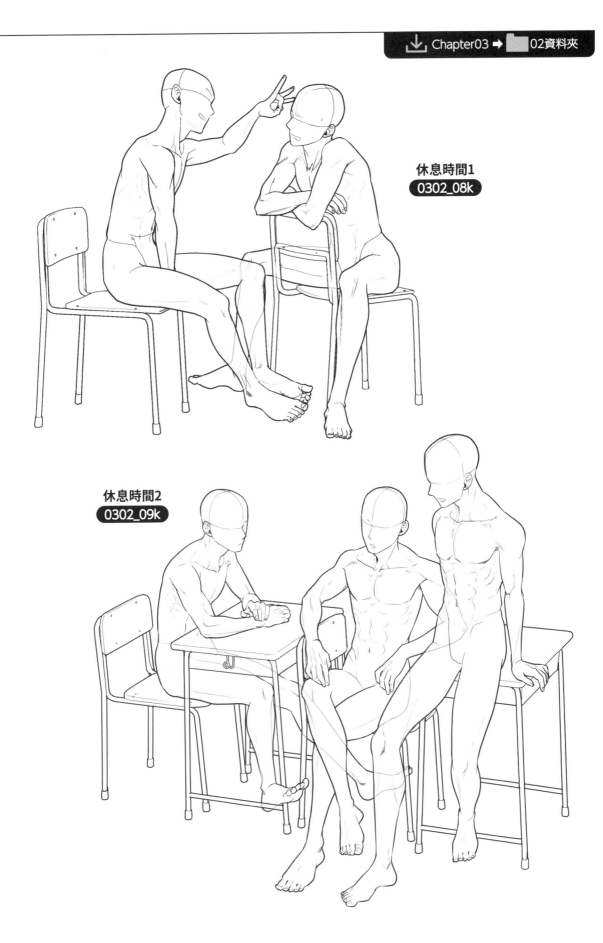

休息時間1
0302_08k

休息時間2
0302_09k

第1章 基本的男孩姿勢

第2章 自然不做作的男孩姿勢

第3章 日常生活的姿勢

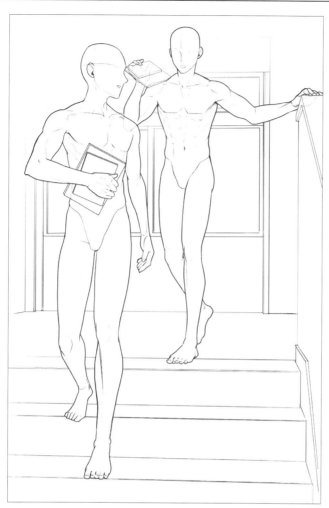

在走廊跟別人講話
0302_10k

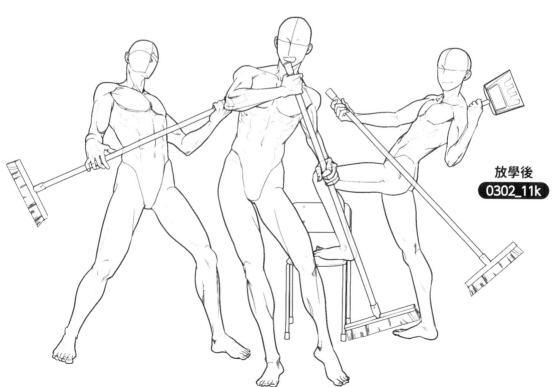

放學後
0302_11k

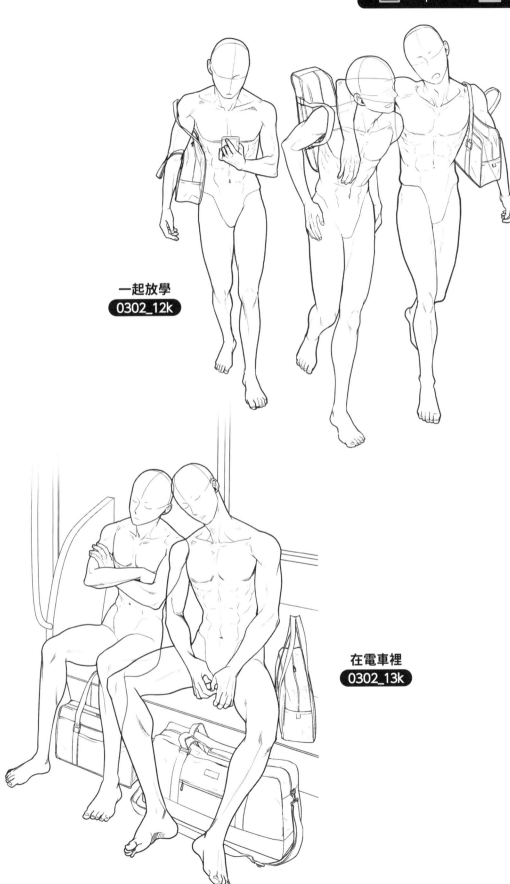

一起放學
0302_12k

在電車裡
0302_13k

03 形形色色的工作

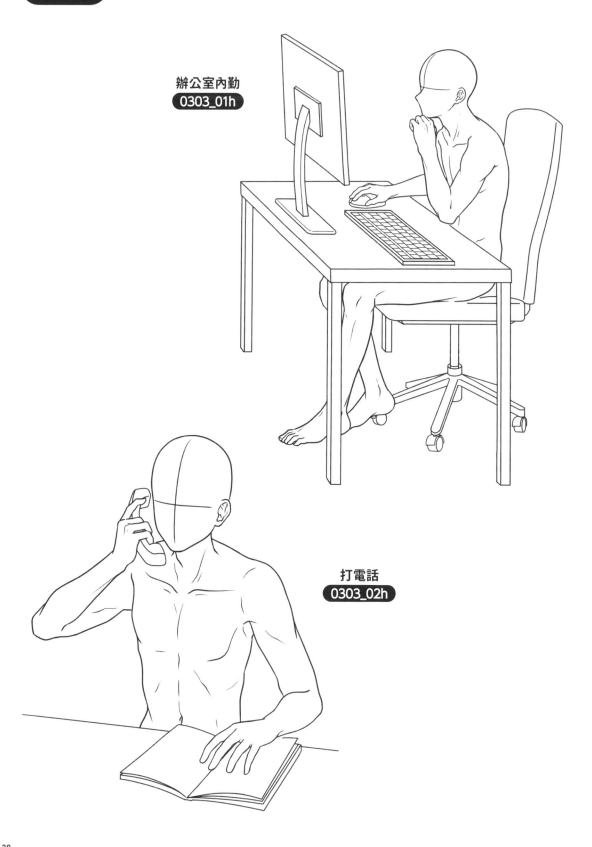

辦公室內勤
0303_01h

打電話
0303_02h

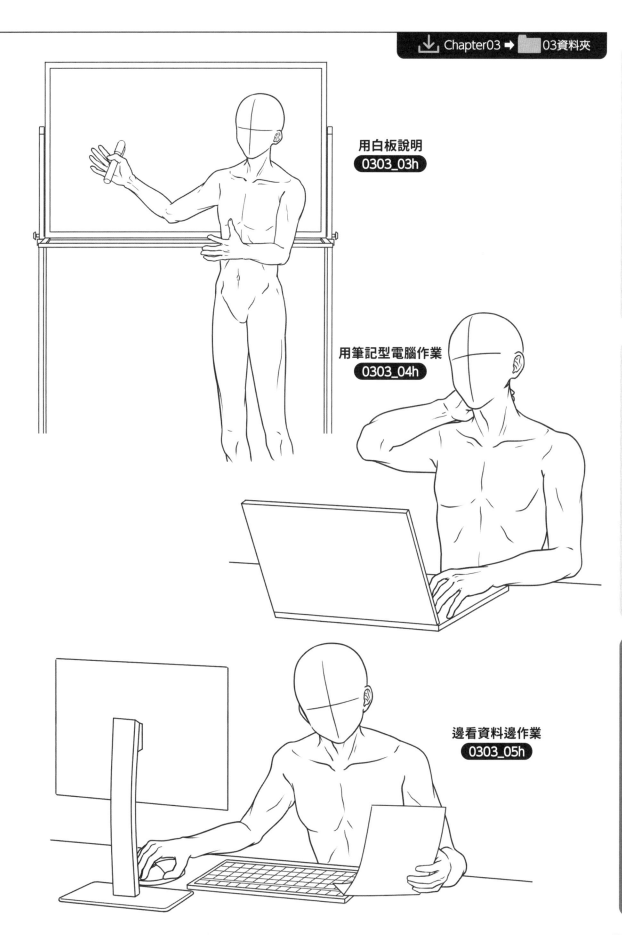

用白板說明
0303_03h

用筆記型電腦作業
0303_04h

邊看資料邊作業
0303_05h

第1章 基本的男孩姿勢

第2章 自然不做作的男孩姿勢

第3章 日常生活的姿勢

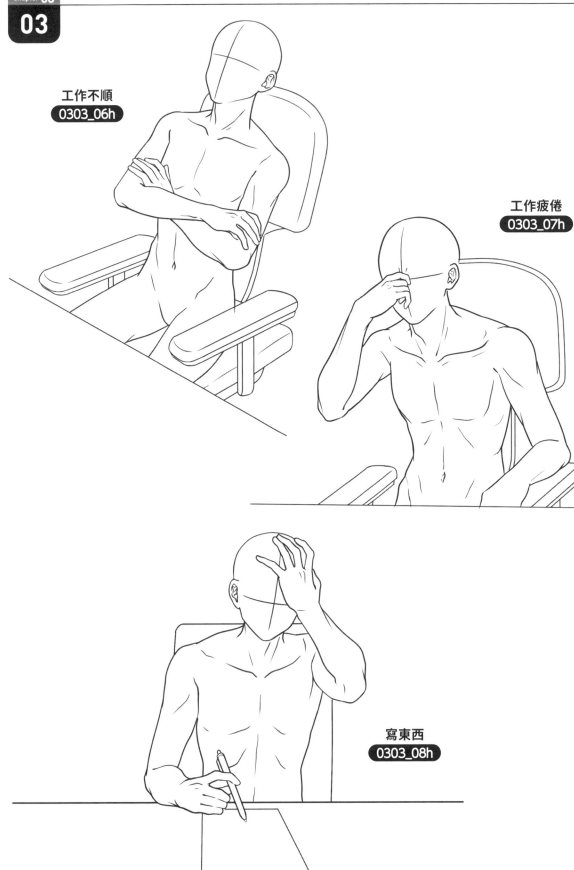

工作不順
0303_06h

工作疲倦
0303_07h

寫東西
0303_08h

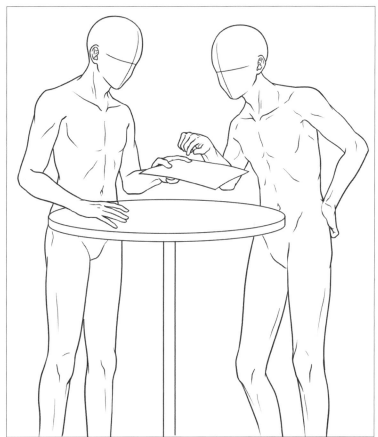

站著討論
0303_09h

教別人工作
0303_10h

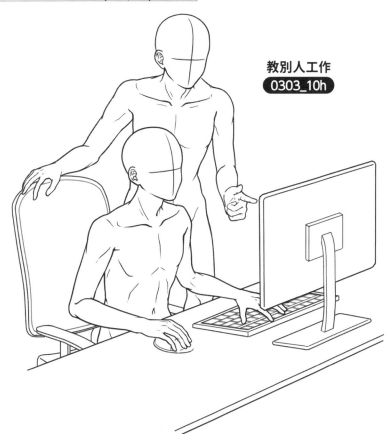

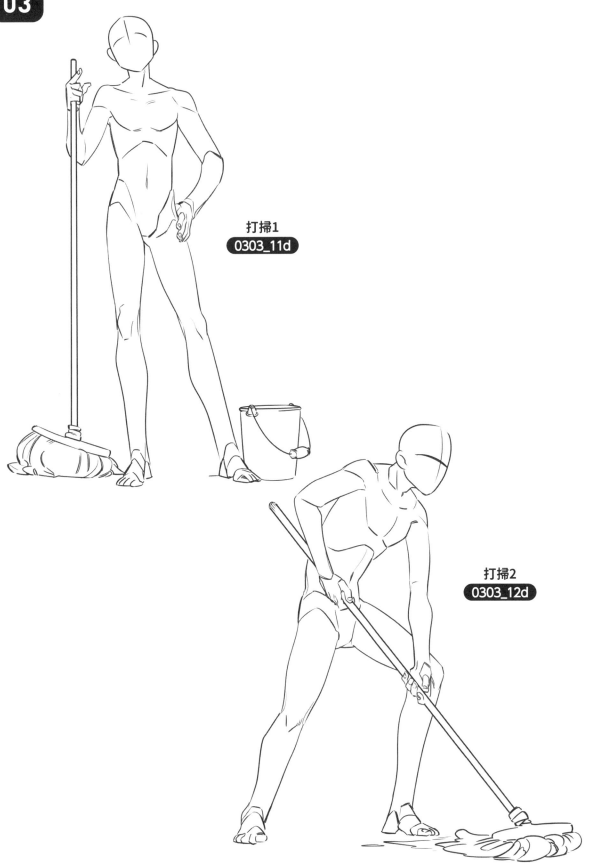

打掃1
0303_11d

打掃2
0303_12d

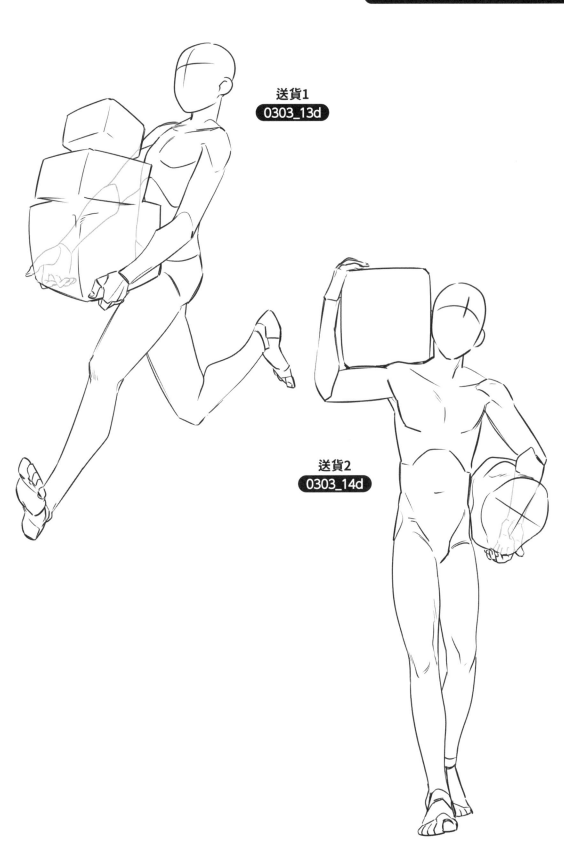

送貨1
0303_13d

送貨2
0303_14d

服務生
0303_15m

帶位1
0303_16m

點餐
0303_17m

帶位2
0303_18m

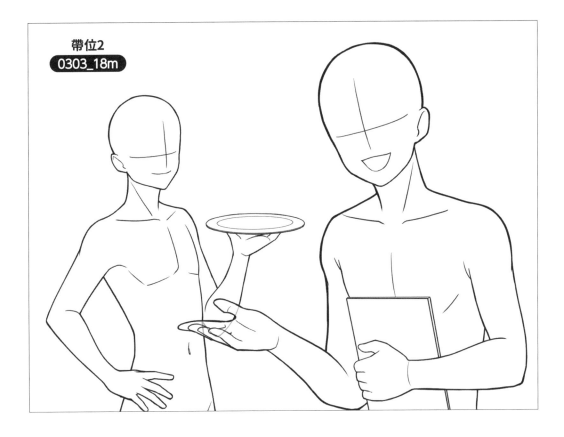

上菜
0303_19m

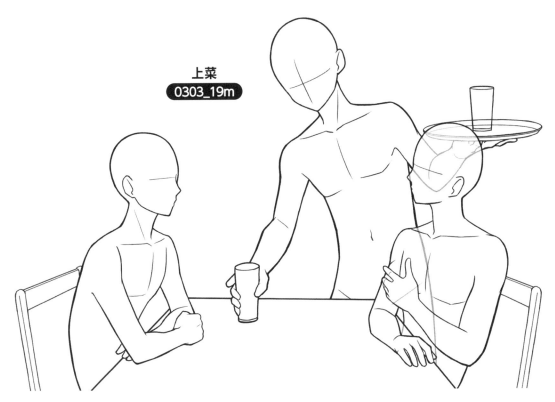

偶像1
0303_20m

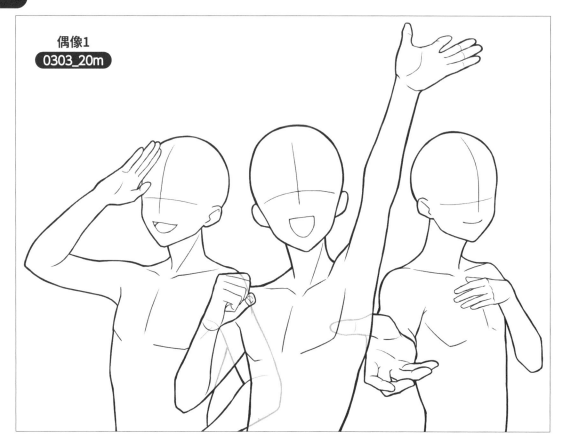

偶像2
0303_21m

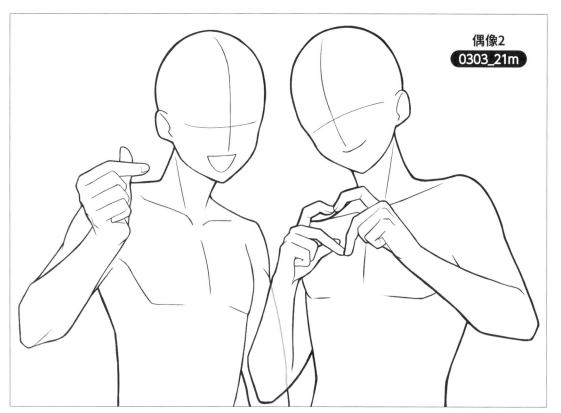

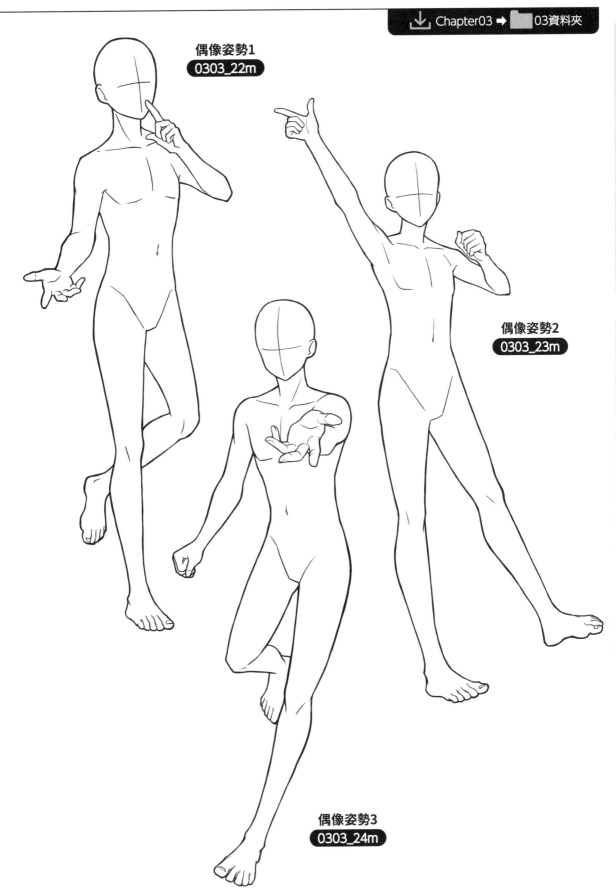

偶像姿勢1
0303_22m

偶像姿勢2
0303_23m

偶像姿勢3
0303_24m

第1章 基本的男孩姿勢

第2章 自然不做作的男孩姿勢

第3章 日常生活的姿勢

04 放鬆時間

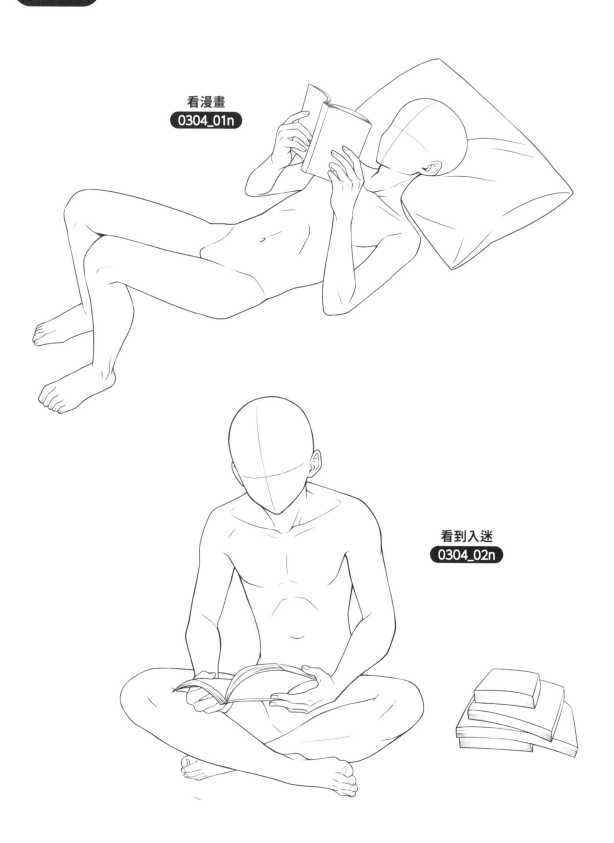

看漫畫
0304_01n

看到入迷
0304_02n

看雜誌
0304_03n

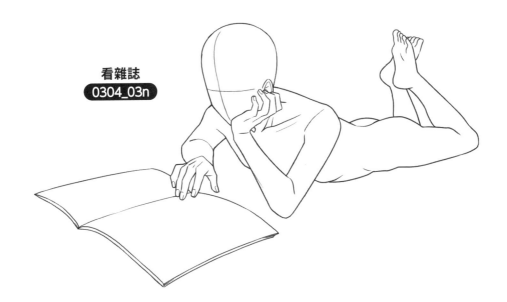

在沙發上閱讀
0304_04n

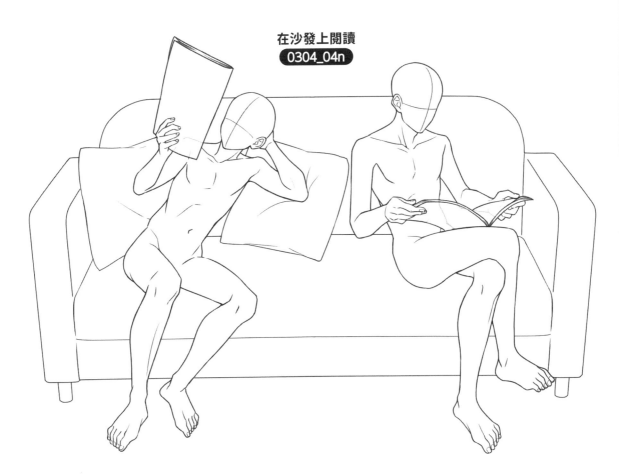

坐在懶骨頭沙發上放鬆
0304_05h

抱著抱枕放鬆
0304_06h

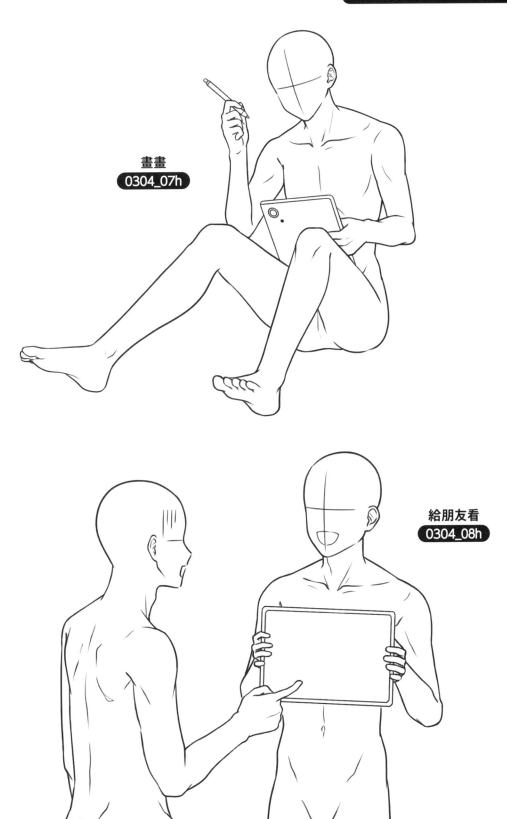

畫畫
0304_07h

給朋友看
0304_08h

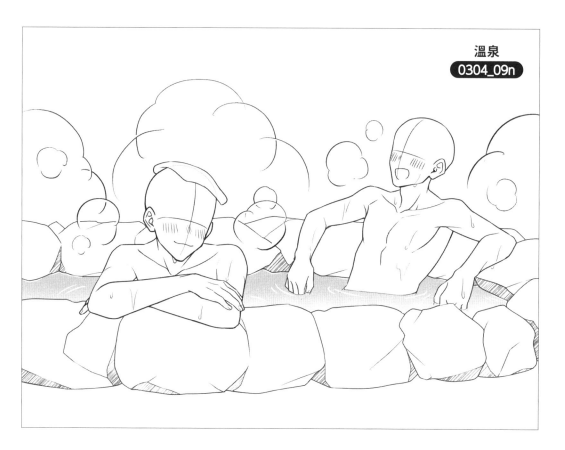

温泉
0304_09n

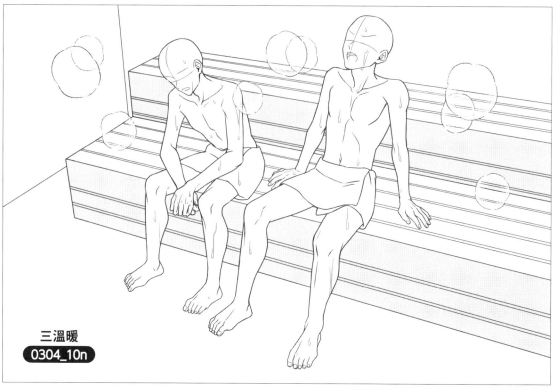

三温暖
0304_10n

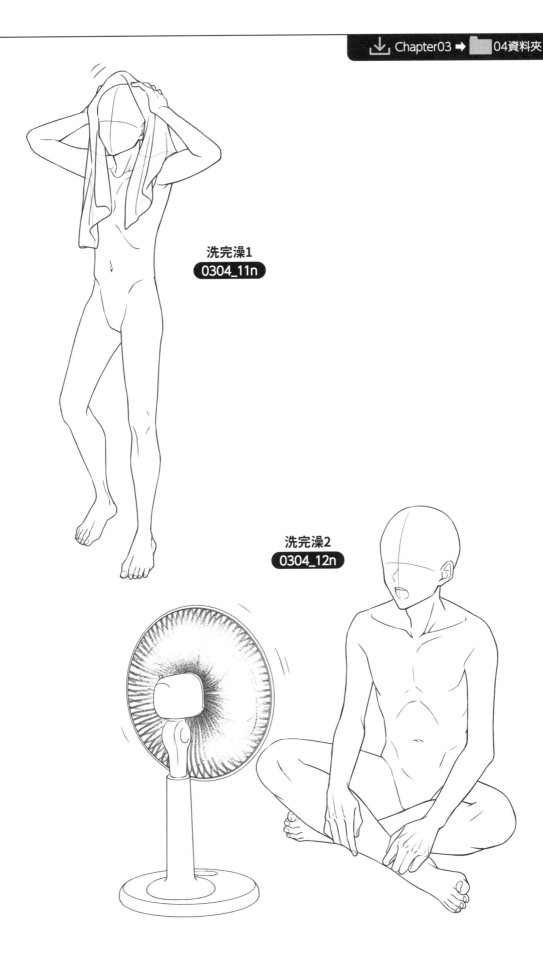

洗完澡1
0304_11n

洗完澡2
0304_12n

第1章 基本的男孩姿勢

第2章 自然不做作的男孩姿勢

第3章 日常生活的姿勢

05 用餐場景

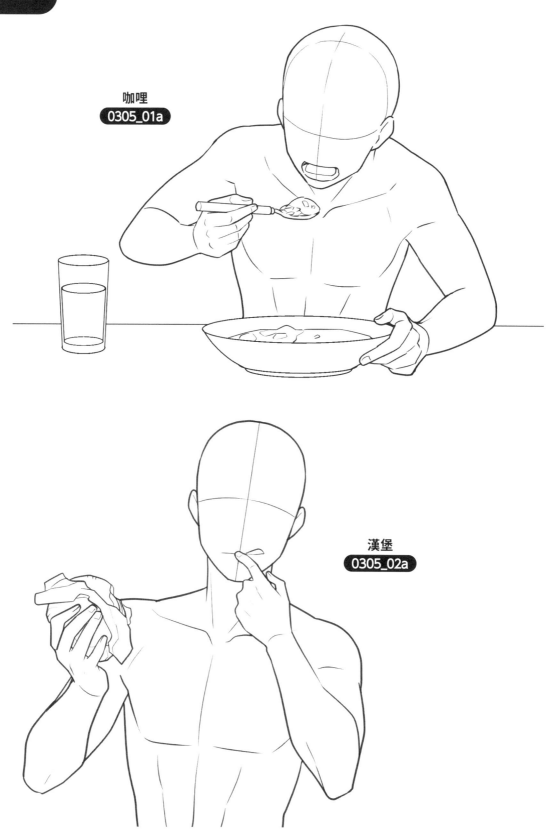

咖哩
0305_01a

漢堡
0305_02a

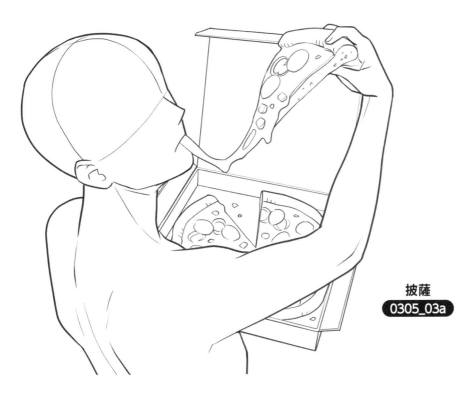

披薩
0305_03a

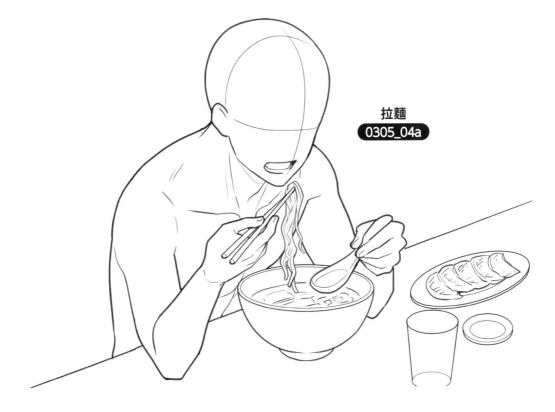

拉麵
0305_04a

丼飯
0305_05a

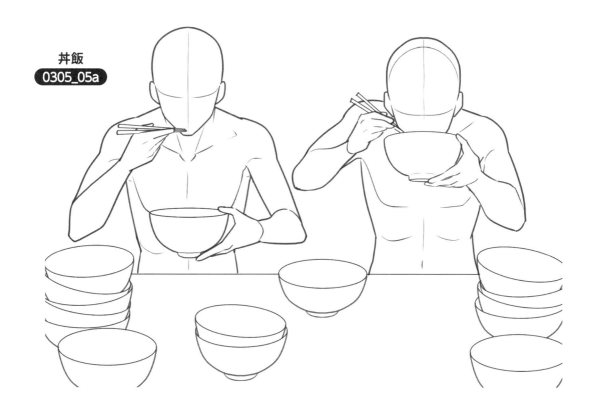

義大利麵
0305_06a

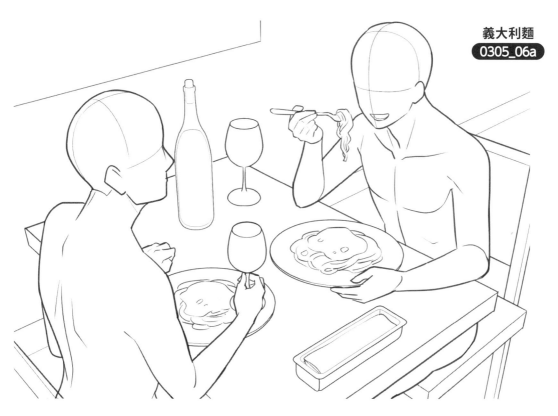

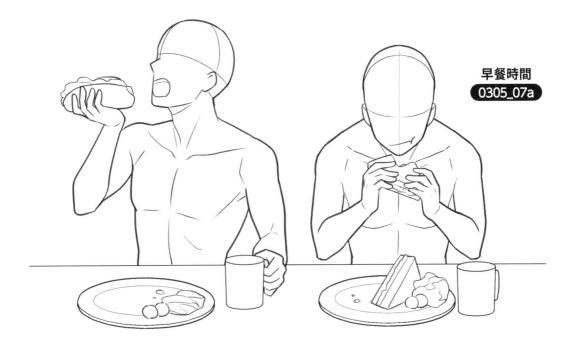

早餐時間
0305_07a

兩人餐桌
0305_08a

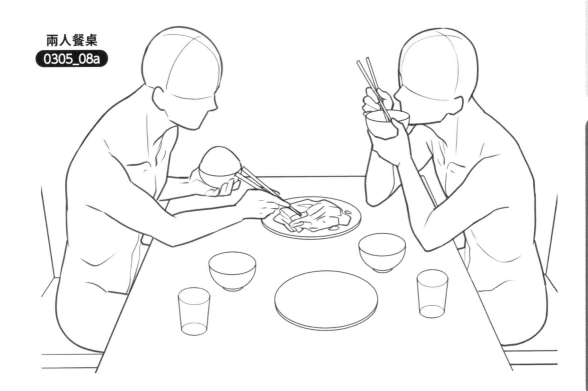

百匯
0305_09a

可麗餅
0305_10a

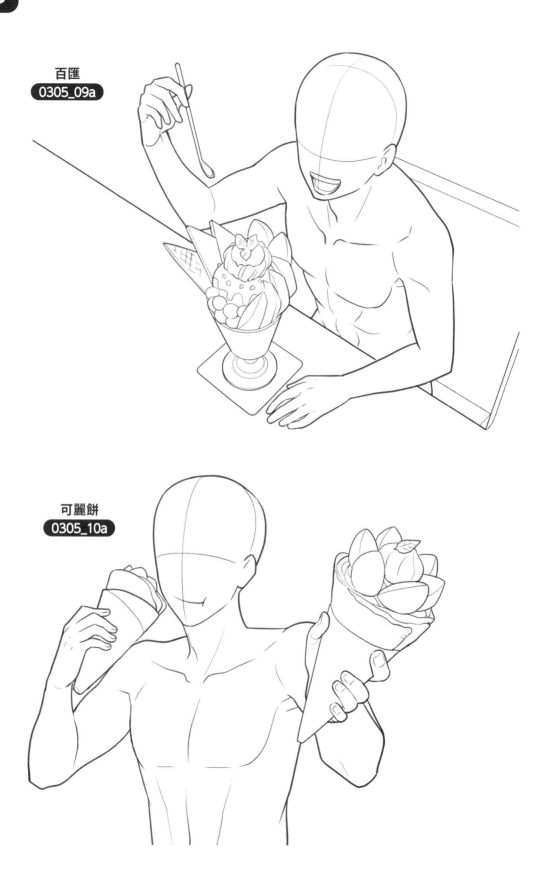

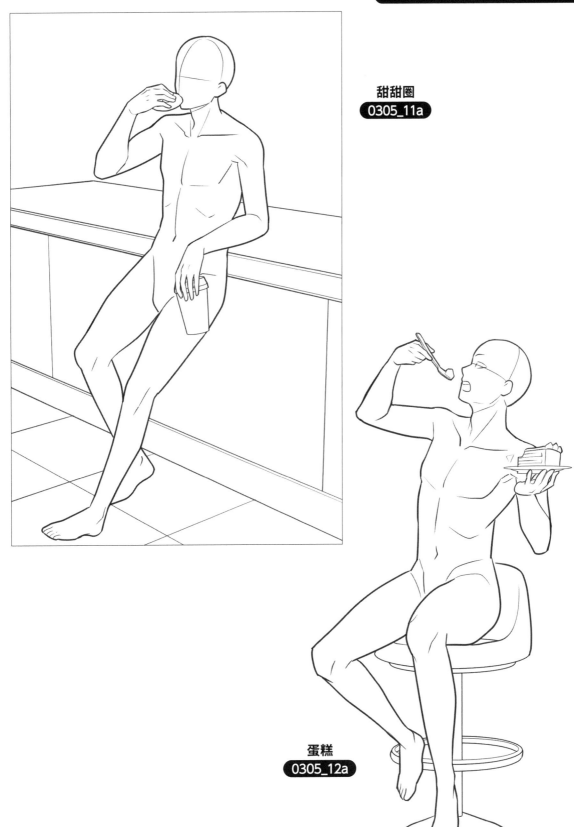

甜甜圈
0305_11a

蛋糕
0305_12a

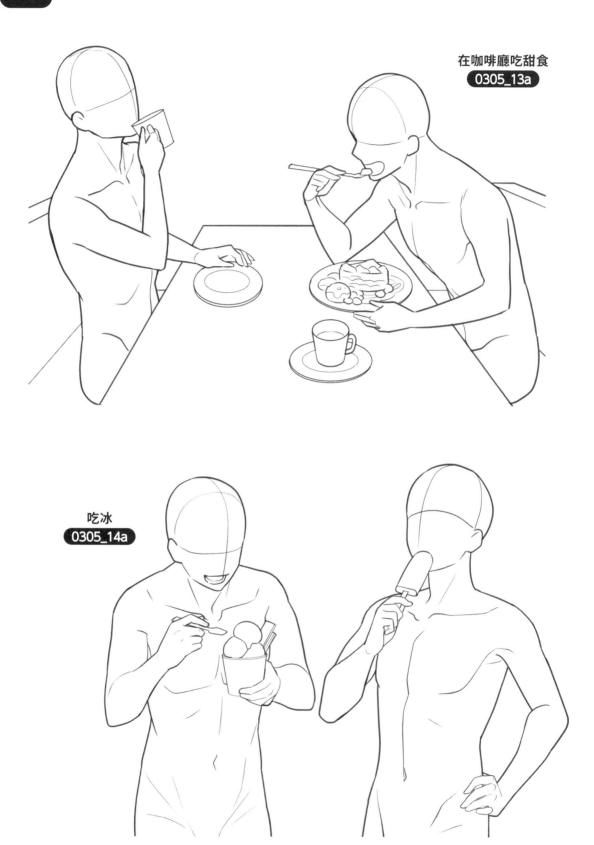

在咖啡廳吃甜食
0305_13a

吃冰
0305_14a

布丁
0305_15a

茶會
0305_16a

第1章　基本的男孩姿勢

第2章　自然不做作的男孩姿勢

第3章　日常生活的姿勢

06 喝飲料

倒咖啡
0306_01a

喝咖啡1
0306_02a

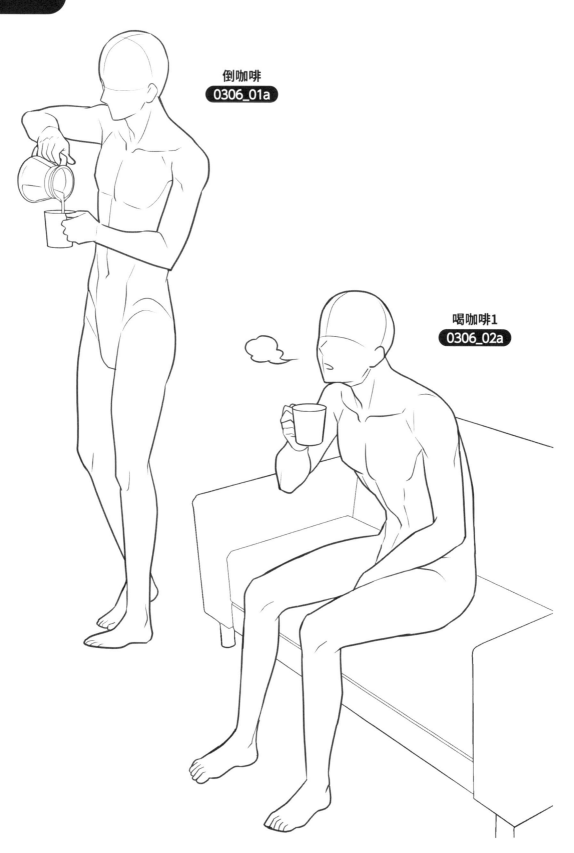

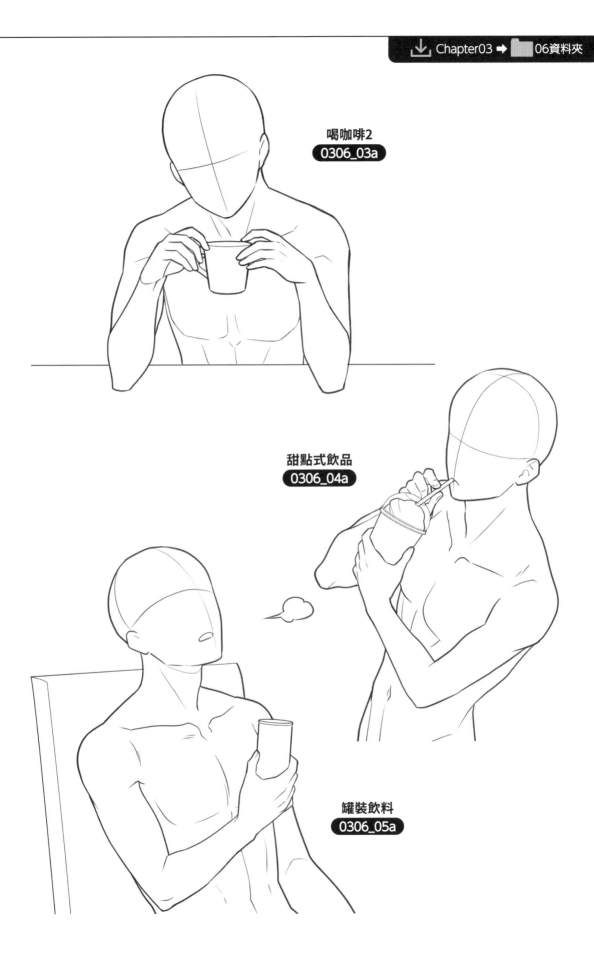

喝咖啡2
0306_03a

甜點式飲品
0306_04a

罐裝飲料
0306_05a

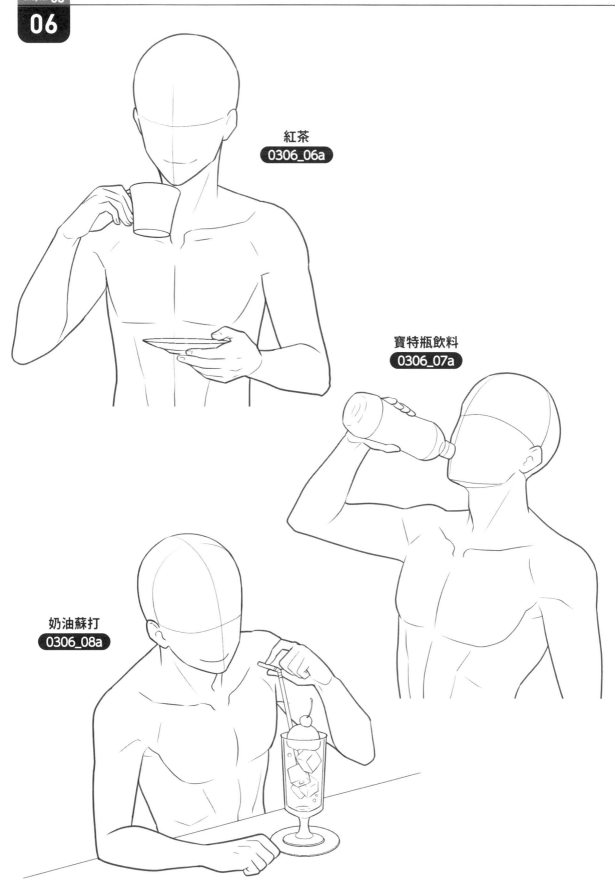

紅茶
0306_06a

寶特瓶飲料
0306_07a

奶油蘇打
0306_08a

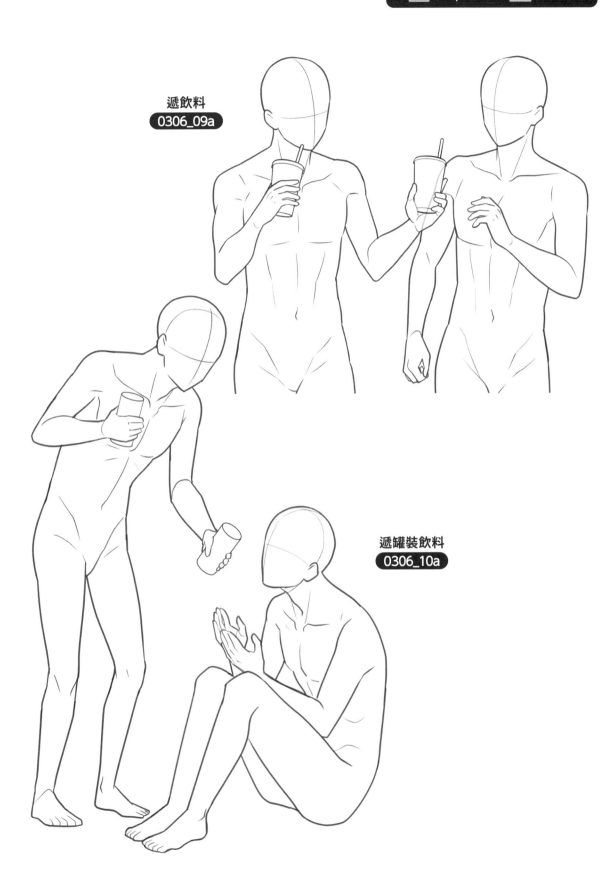

遞飲料
0306_09a

遞罐裝飲料
0306_10a

第1章 基本的男孩姿勢

第2章 自然不做作的男孩姿勢

第3章 日常生活的姿勢

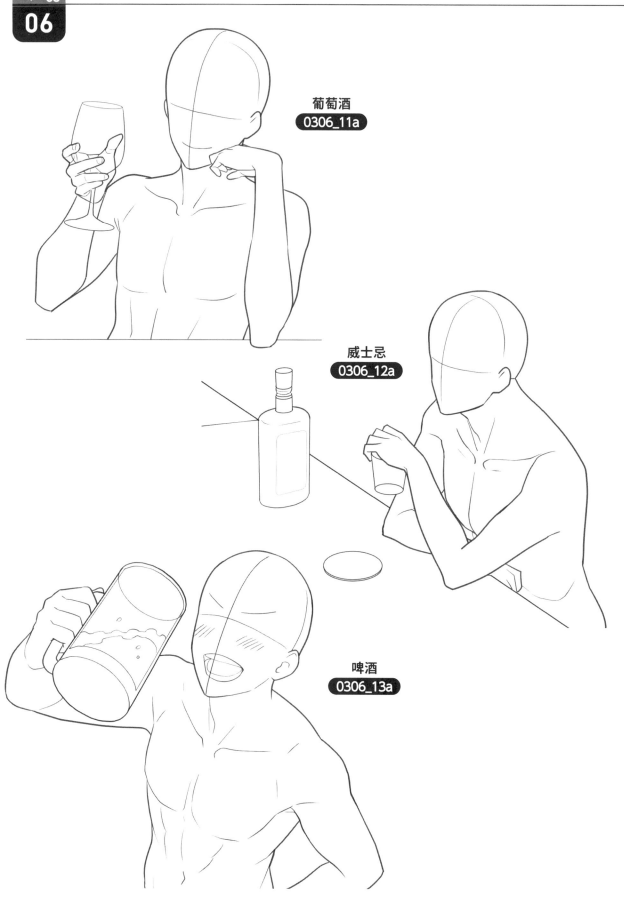

葡萄酒
0306_11a

威士忌
0306_12a

啤酒
0306_13a

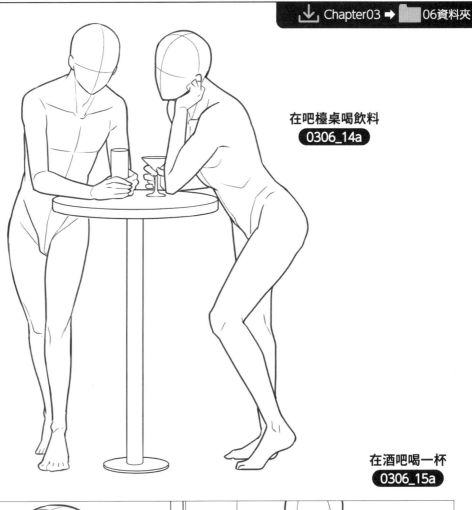

在吧檯桌喝飲料
0306_14a

在酒吧喝一杯
0306_15a

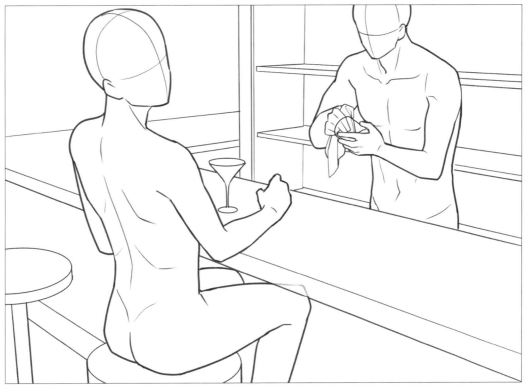

07 與動物在一起

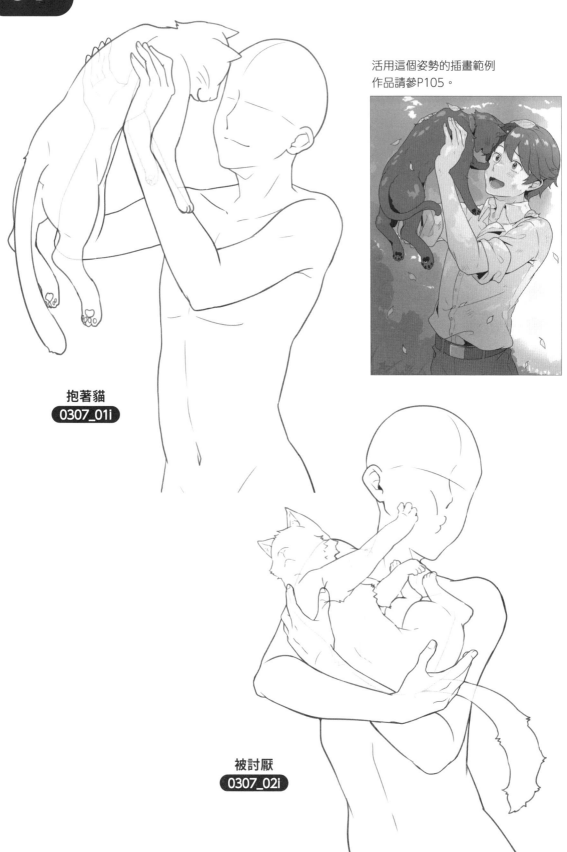

活用這個姿勢的插畫範例
作品請參P105。

抱著貓
0307_01i

被討厭
0307_02i

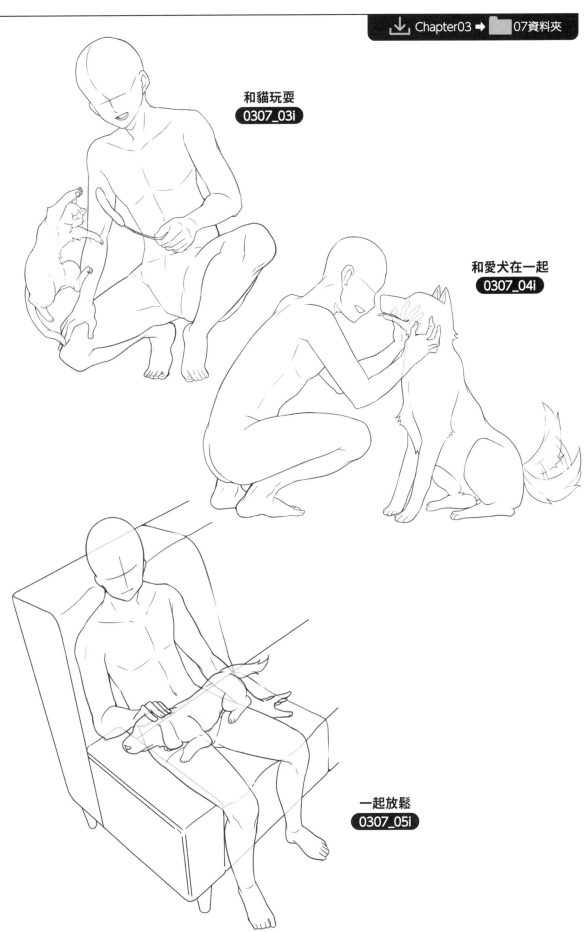

和貓玩耍
0307_03i

和愛犬在一起
0307_04i

一起放鬆
0307_05i

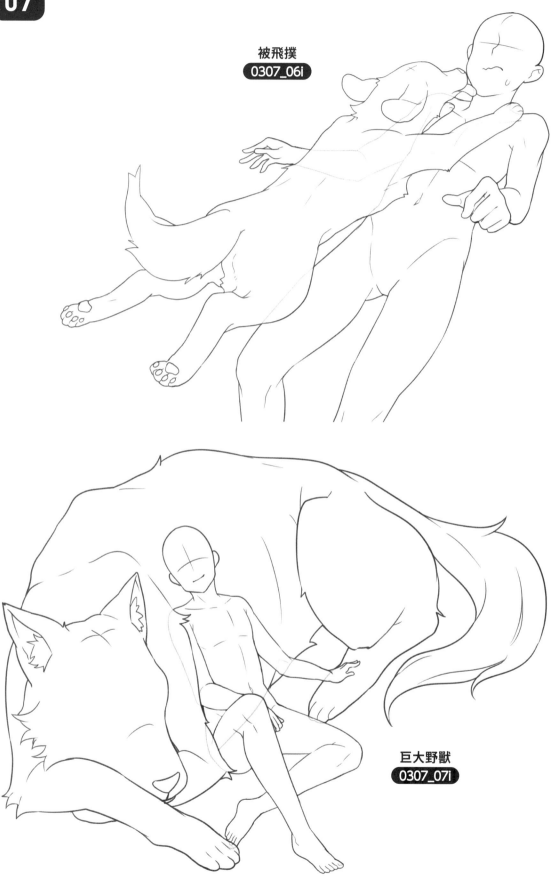

被飛撲
0307_06i

巨大野獸
0307_07i

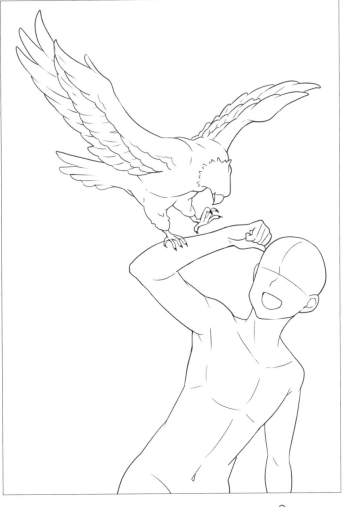

和老鷹在一起
0307_08i

和海豚在一起
0307_09i

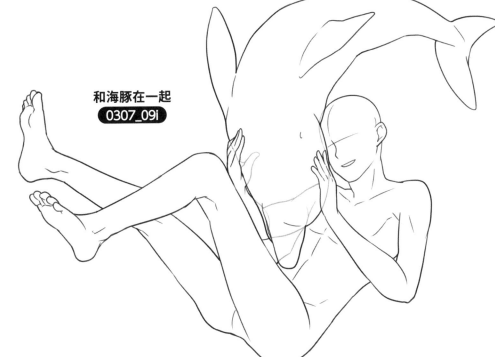

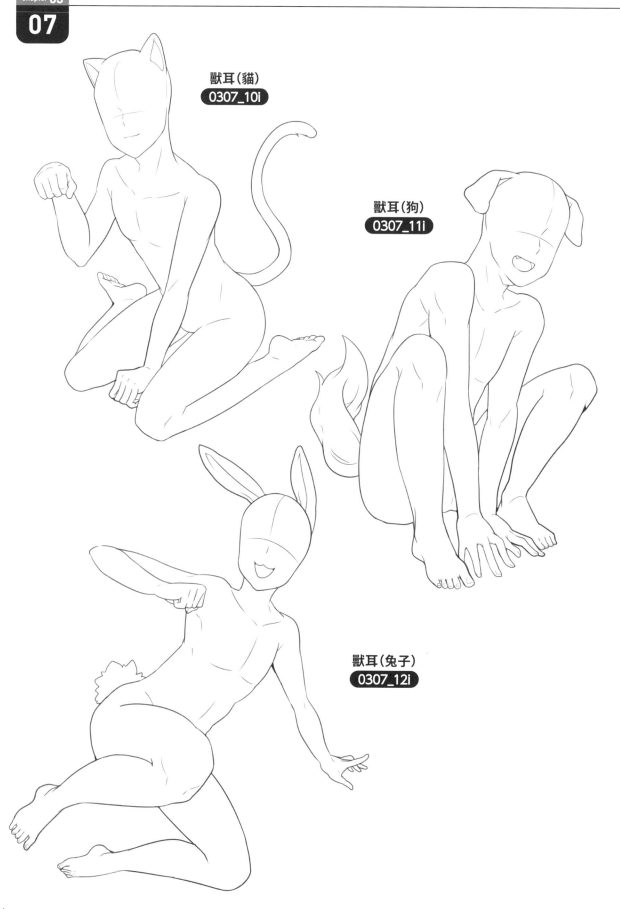

獸耳(貓)
0307_10i

獸耳(狗)
0307_11i

獸耳(兔子)
0307_12i

愛犬變身！
0307_13i

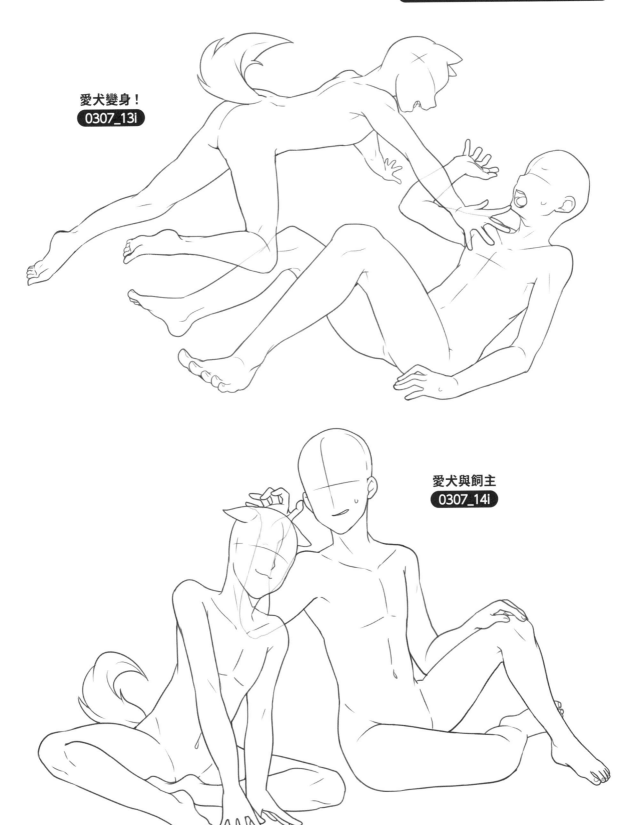

愛犬與飼主
0307_14i

第**1**章 基本的男孩姿勢

第**2**章 自然不做作的男孩姿勢

第**3**章 日常生活的姿勢

插畫家介紹

請注意觀看本書收錄的姿勢擷圖檔案名稱最尾端。最尾端所記載的英文字母，可以用來確認該圖的執筆插畫家。

`0000_00`**a** ➔ 執筆插畫家

末冨正直
すえどみまさなお

執筆姿勢監修 · 解說（P12 ～ P44）執筆
自由接案的插畫家。主要經手遊戲作品的插畫，也有執筆技法書與擔任講師。執筆 BNN『表現を極める！目の描き方』基本解說頁面。
HP：https://greentetra.myportfolio.com/
pixivID：1590641
Twitter：@suedomimasanao

a
二尋鴇彥
ふたひろときひこ

自由接案的插畫家，有承接插畫與漫畫。經手過兒童取向的書籍、歷史相關書籍及技法書等等。
pixivID：1804406
Twitter：@futahiro

b
K.春香
けいはるか

邊當專門學校的講師及文化教室的老師，邊從事漫畫與插畫的工作，全心全意為興趣而活著。
Twitter：@haruharu_san

c
げんまい*ロータス中野
なかの

執筆 P104 專欄
Apple 宅。興趣是玻璃工藝與觀看花式溜冰與觀察日本山雀。除了爪哇雀、兔子、青鱂外，最近墨西哥鈍口螈也成為家人了！
Twitter：@Lotus1_Nakano

d
北原ユシキ
きたはら

執筆 P5 插畫範例作品
自由接案的插畫家，在鹿兒島展開活動中。有將插畫的創作過程上傳到 Youtube，也有參加各式各樣的活動！
HP：https://kitahara20.wixsite.com/kakkei
Twitter：@K_yushiki

e
みみみかん

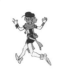

執筆 P2 插畫範例作品
插畫家。主要創作單張插畫、VTuber。也有創作立繪、會動的點陣圖等作品。另外也有在 Palmie 及 sessa 平台承接插畫的圖稿修改。
HP：https://mimimikan.wixsite.com/toppage
pixivID：15080083
Twitter：@mimimikandesu

f
渦丸
うずまる

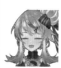

喜歡狗及眼鏡。
HP：https://uzmr74.wixsite.com/uzmr
Twitter：@_uzumaru

g
eba
えば

執筆 P4 · P73 插畫範例作品
我是一名自由接案的插畫家。平常很常畫一些暗黑又頹廢的女孩子。也很擅長畫漫畫！
pixivID：26729452
Twitter：@ebanoniwa

h

29

にく

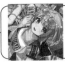

自由業，有承接 VTuber 的 3D 模型製作、插畫創作及漫畫作畫！
目標是每天都成長一些，就算只有成長一點點。
Twitter：@831_igaide

i

冬空 実

ふゆぞら みのり

執筆 P105 插畫範例作品
我是一名自由插畫家。最近被當成是人物角色設計師的情形也變多了。
製作 VTuber 模型和迷你角色作畫是我最喜歡的事情。因為我很喜歡動物，所以這次可以畫很多動物讓我很開心。我特別喜歡鳥類，我曾經一度認真地考慮過要搬家到花鳥園附近，不過總算是克制住了。
HP：https://minorihuyuzora-portfolio.tumblr.com/
Twitter：@MinoriHuyuzora

j

ゆた

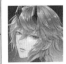

執筆 P3 插畫範例作品
我是一名自由接案的插畫家。
HP：https://yutaaa61-wkk348.wixsite.com/website
pixivID 12580670
Twitter：@kchimuuuuu

k

らびまる

希望能夠對大家的快樂創作有所幫助。
pixivFANBOX：https://rabimaru.fanbox.cc/
pixivID：1525713
Twitter：@rabimaru_t

l

安田 昴

やすだ すばる

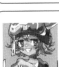

執筆 P45 插畫範例作品
我是一名各方面都在努力中的插畫家。
HP：https://plus.fm-p.jp/u/tvzyon
pixivID：1584410
Twitter：@yasubaru0

m

佐久間

さくま

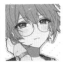

執筆 P6 ～ 8 插畫繪製過程
我是一名自由接案的插畫家。京都藝術大學兼任講師。主要負責網路直播及在動畫投稿網站活動的創作者其 LIVE 演唱會的主視覺圖與週邊商品插畫（包括 SD）、設計等等。目前正在連載描寫著 VR 偶像「えのぐ」日常生活的可愛療癒四格漫畫『えのぐ！』
HP：https://fukuichisakuma.wixsite.com/skm-fk
pixivID：10621272
Twitter：@1pinpon

n

灯子

あかりこ

執筆 P72 插畫範例作品
我是一名自由接案的插畫家。從事漫畫及角色插畫的工作。在創作時，不問男女老少都希望能夠表現出屬於自己的可愛感。
HP：http://akarinngotya.jimdo.com/
pixivID：4543768
Twitter：@akariko33

o

榛原

はいばら

隸屬於插畫製作公司的插畫家。平時除了累積大學的圖稿修改講師等經驗外，也在 sessa 平台上擔任圖稿修改講師。
HP：https://sessa.me/@haibara_tkh
pixivID：1920845

新井テル子

あらい こ

執筆書衣插畫
插畫家。作品有『パラサイトブラッド』『ソードワールド 2.0』『サイキックハーツ』『武裝神姬』『刀剣乱舞』『あやかし双子のお医者さん』『スタレボ☆彡 88 星座のアイドル革命』『ピコ男子』等等。
pixivID：1437496
Twitter：@terukoA

附錄 從雲端下載姿勢插圖的方法

您可以從雲端下載姿勢擷圖。請將銀漆刮除並請連結下列 QR Code 或網址就能夠下載壓縮成 zip 格式的內容檔案。

Windows

按滑鼠右鍵點擊下載的zip檔案，並選擇「解壓縮全部」。接著按下「瀏覽」選項，決定要解壓縮的目的地，並點擊「解壓縮」選項。

※依照Windows版本的不同，顯示畫面有可能會不一樣。

Mac

只要雙點擊下載的zip檔案，就會解壓縮在zip檔案所在的目的地。

※依機器設定的不同，也有可能會解壓縮在別的地方。

OK 使用授權範圍

本書及雲端檔案收錄的所有姿勢擷圖都可以自由透寫複製。購買本書的讀者，可以透寫、加工、自由使用。不會產生著作權費用或二次使用費。也不需要標記版權所有人。但姿勢擷圖的著作權歸屬於本書執筆的作者所有。

▶ 這樣的使用 OK

- 在本書所刊載的人物姿勢擷圖上描圖（透寫）。加上衣服、頭髮後，描繪出自創的插畫。將描繪完成的插畫在網路上公開。
- 將雲端檔案的人物姿勢擷圖，張貼於數位漫畫及插畫原稿上來進行使用。加上衣服以及頭髮後繪製出原創插畫。將繪製完成的插畫刊載於同人誌，或是在網路上公開。
- 參考本書及雲端檔案所收錄的人物姿勢擷圖，製作商業漫畫的原稿，或製作刊載於商業雜誌上的插畫。

NG 禁止事項

禁止複製、散布、轉讓、燒製雲端檔案收錄的資料（也請不要加工再製後轉賣）。禁止以雲端檔案的姿勢擷圖為主要對象的商品販售。也請勿透寫複製插畫範例作品（包括卷首彩色插畫、專欄、折頁及解說頁面的範例作品）。

▶ 這樣的使用 NG

- 將雲端檔案複製後送給朋友。
- 將雲端檔案複製後免費散布，或是有償販賣。
- 將雲端檔案的資料複製後上傳到網路。
- 非使用人物姿勢擷圖，而是將範例作品描圖（透寫）後在網路上公開。
- 直接將人物姿勢擷圖印刷後製成商品販售。

STAFF

● 編輯
川上聖子
〔Hobby JAPAN〕

● 書衣‧本文設計
宮下裕一

● 本文DTP
甲斐麻里惠

● 企劃
谷村康弘
〔Hobby JAPAN〕

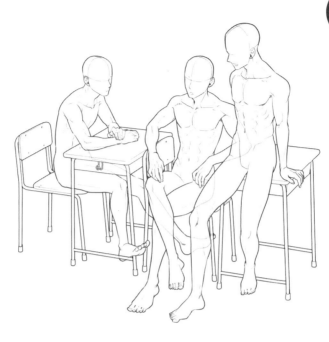

男子插畫姿勢集
快速學會如何畫出自然不做作的男孩角色

作　　者　HOBBY JAPAN
翻　　譯　林廷健
發　　行　陳偉祥
出　　版　北星圖書事業股份有限公司
地　　址　234新北市永和區中正路462號B1
電　　話　886-2-29229000
傳　　真　886-2-29229041
網　　址　www.nsbooks.com.tw
E-MAIL　nsbook@nsbooks.com.tw
劃撥帳戶　北星文化事業有限公司
劃撥帳號　50042987
製版印刷　皇甫彩藝印刷股份有限公司
出 版 日　2024年08月

【印刷版】
I S B N　978-626-7409-68-8
定　　價　新台幣360元
【電子書】
I S B N　978-626-7409-69-5(EPUB)

男子イラストポーズ集
自然体の男子キャラがすぐ描ける
©HOBBY JAPAN
Printed in Taiwan

國家圖書館出版品預行編目資料

男子插畫姿勢集：快速學會如何畫出自然不做作的男孩角色 =
Boy character pose collection /
HOBBY JAPAN作；林廷健譯. --
新北市：北星圖書事業股份有限公司, 2024.08
160面；19.0×25.7公分
譯自：男子イラストポーズ集：自然体の男子キャラがすぐ描ける
ISBN 978-626-7409-68-8(平裝)

1.CST: 插畫 2.CST: 漫畫 3.CST: 繪畫技法

947.45　　　　　　　　　　　　　113006361

臉書官網

北星官網

LINE

蝦皮商城